PUZZLE 貳

A PROJECT OF MALE PORTRAIT PHOTOGRAPHY

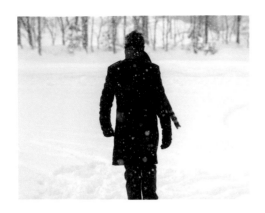

曾任
國際時尚雜誌 ELLE UK 特約攝影師
百年奢華雜誌 Asia Tatler 專案攝影師

2016 年於香港出版著作
首本個人文字攝影作品集《PUZZLE》

現任 Tatler 亞太區產品管理總監

攝影師自序

愛讓森林變成沙漠，荒蕪裡生了出懸崖，
我站在崖邊，把自己逼到一種無法可退的境地，
不斷地累積身上的負擔，等待暴風雨的來臨。

我夢見一隻蝙蝠孤單地向前飛行，
牠要飛到對岸的懸崖去，
那裡有另一只蝙蝠在等著牠。
最後，牠死在結冰的冬海上。

我羨慕那隻蝙蝠。
不能為愛活著，至少能為愛死去。
幾年前在家鄉的海曾看到過一座島，經常在岸邊遙望那座島的美麗。
一直想游過去，最終卻沒有。

離開家鄉以後，那座島就一直在我心中了。
每個人都是一座孤島，挨得很近，卻無法連接成陸。
於是便有了隔山相看的絕望，有了隨水相通的憂傷。

其實夢裡的蝙蝠不應該死。
那個時候，牠離懸崖只有一米的距離。
不是蝙蝠飛越不了那一米的距離，而是對岸已經沒有了所要追求的東西。

文字作者／設計師序　Methyl Cheng　鄭學謙

「相識以來，你總拍人。但其實第一次接觸你，是風景照。」身爲設計師，時常搜尋可供重新描繪的素材。沒料數年前，就已多次接觸了他的作品，只是未知名諱。爾後，他引我踏進他的世界；更甚讓放棄攝影十年的自己重拾相機。此次有幸被全權授與文字、設計、選紙、排版……等，便決心要發揮自己全部所能地後援。「風林火山，難知如陰，動如雷震」是友人予我的短評，簡單來說，即是一不做二不休。

本書《PUZZLE 貳》，攝影師的「拈花」與設計師的「微笑」：是以攝影作品爲主體的視角，和設計創作的客體感知，完成「一個認知」的起訖過程。心領神會的默契，彼此平等，無二無別。文字方面自己亦有出版純文學書的夢想。藉機踏出一小步，儘管與平時習慣的文風不同，但仍嘗試運用文學所發展的理論，和自己熟稔的設計、排版，一齊串聯攝影作品、固定語意，試圖讓簡潔的文字成爲與讀者加深溝通的橋樑。其中的難點，在於完全性地抽離自己，揣測攝影師的拍攝心境，配合攝影作品的編排次序，撰寫合適的短文。所以說，《PUZZLE 貳》的誕生，並不只是攝影集，更是一本敘情書。

本攝影集的攝影與設計，排除時下刻意矯飾的情色直觀，而是剝開外在的假象，探索內在深層之美。在闡述「情愛的捨與得」的同時，廣泛運用二種美學思維：「境」與「佗び寂び」。抽絲剝繭地將設計作爲基底，探討攝影藝術，並非企圖顛覆攝影藝術與平面設計的關係，而是創造其它觀看角度的可能；不單只是攝影藝術與平面設計的溝通橋梁，也是未來期待的創作方向。期盼每一次創作，並非只是當下曇花一現的念想，而是透過自身的創作實踐，在此基點上延續與擴展設計和攝影之間的關係。

「藝術並非是一個清楚明確的目標或標的，……它就是在我的心裡，……我創作是因它能幫助我活下去，使我愉悅。」摘自英國藝術家馬丁・克里德（Martin Creed）。在如此愉悅的工作過程中，藝術讓自己充滿生存的實感。驅使自己不斷延續專注、執著於自我熱愛的形式，並在自我設定的條件突破限制。

MODEL LIST

ADAM LIN
CHUCK YOU
CHRISTOPHER NG
CIPOMARK CHOU
CYRUS LEUNG
FREDDIE HUNG
LEO WEI
LOUIS CHAN
MARCUS LEE
METHYL CHENG
NICK WANG
RICKY LIN
RODERICK TSENG
SEAN CHENG
SING HUNG
TITAN CHEN
ZHANG HAO

在薄荷清香飄逸的碧青之中，
彼岸的草地尋著一隻珍稀的藍鹿。

你屏住呼吸，試圖捕捉牠的呼吸，
捕捉那些幾乎觸手可及、清透的藍色痕跡。

追著、追著。

那想見不敢見、想觸不敢觸，
微妙氛圍的薄霧，把湖染成一缸抹褪不去的藍。
你不知不覺間也成了藍色，那缸青藍是你釀的陳年酒，

你以爲無人舀起，無人飲醉。

你太陶醉於捕風捉影，所以沒意識到自己其實正被注視。

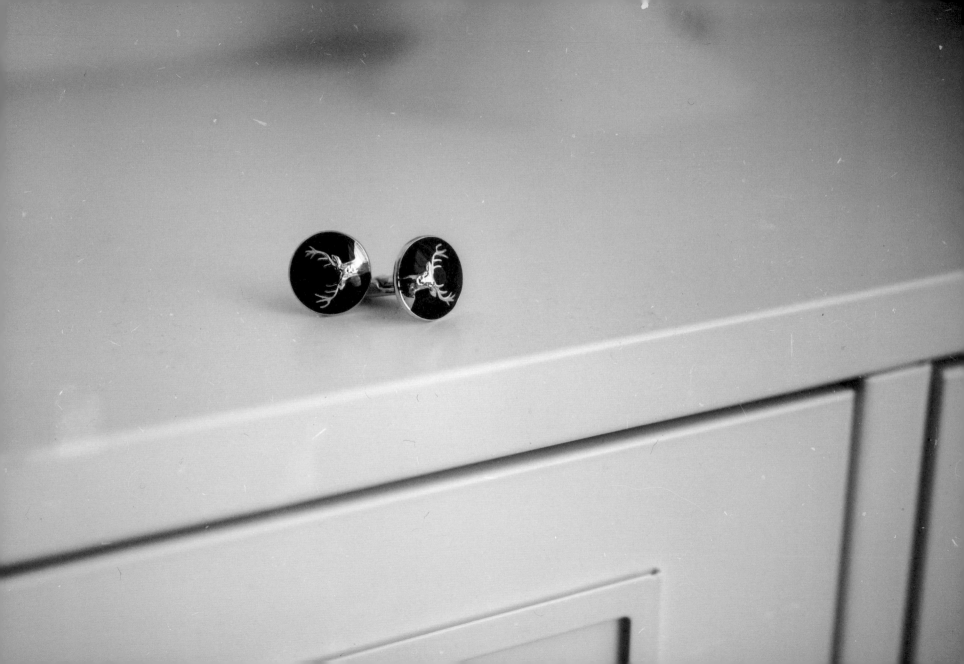

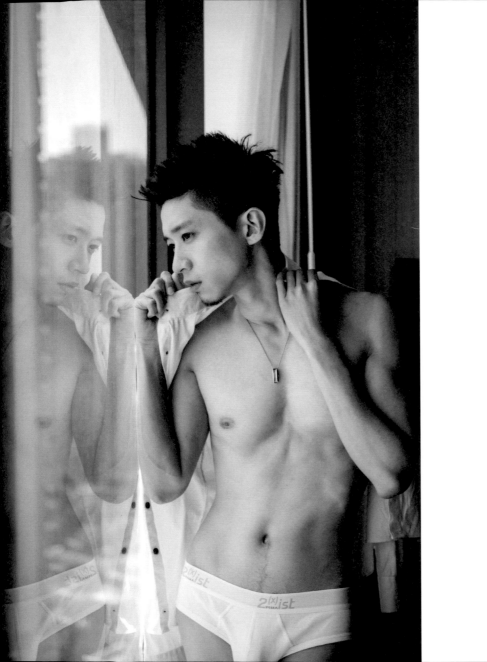

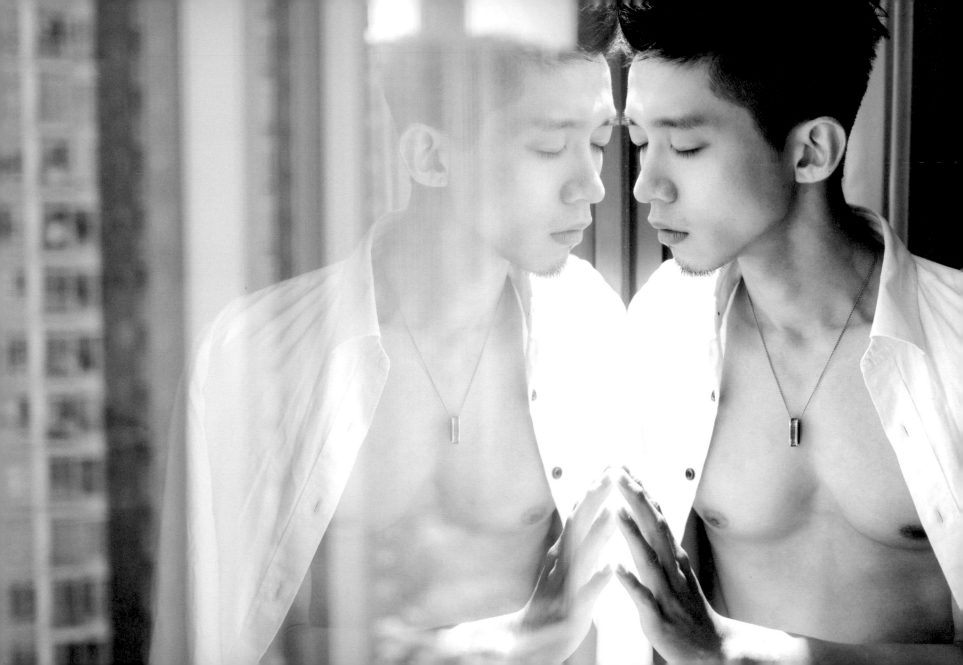

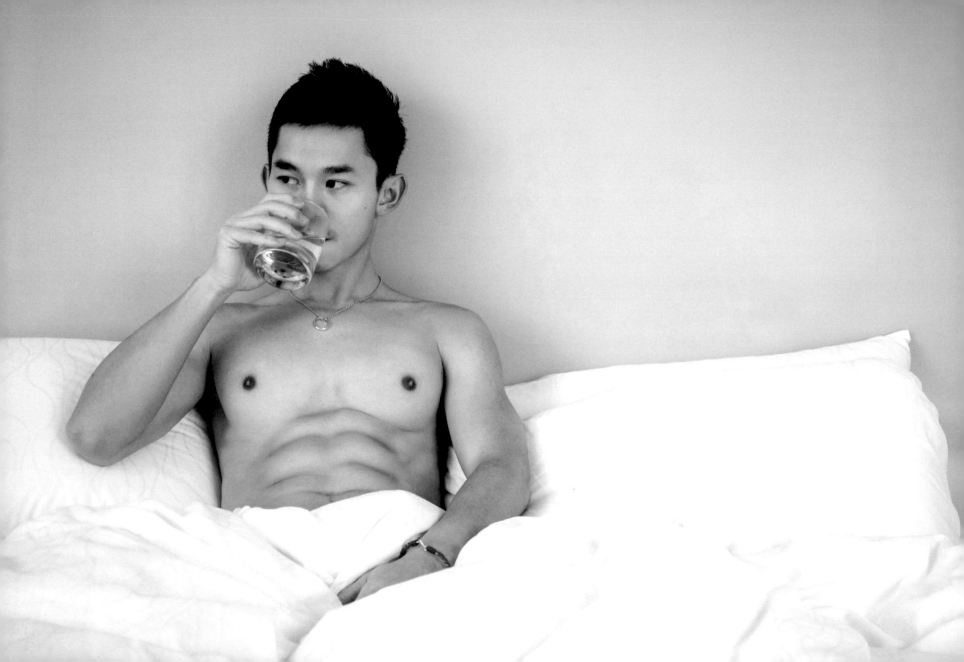

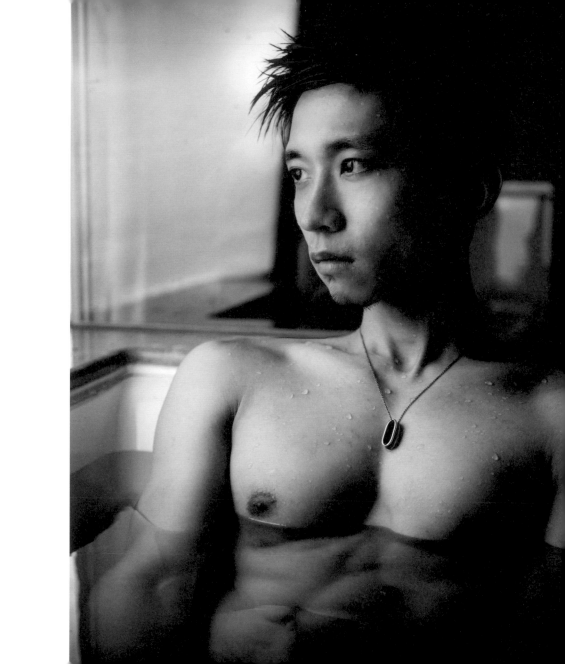

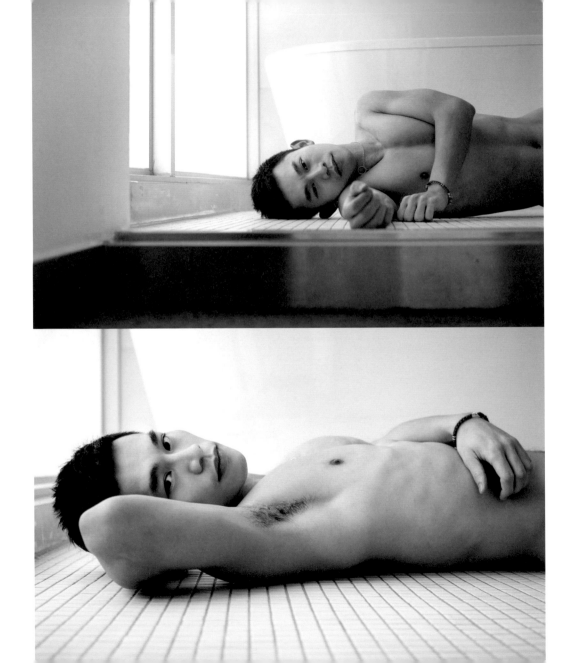

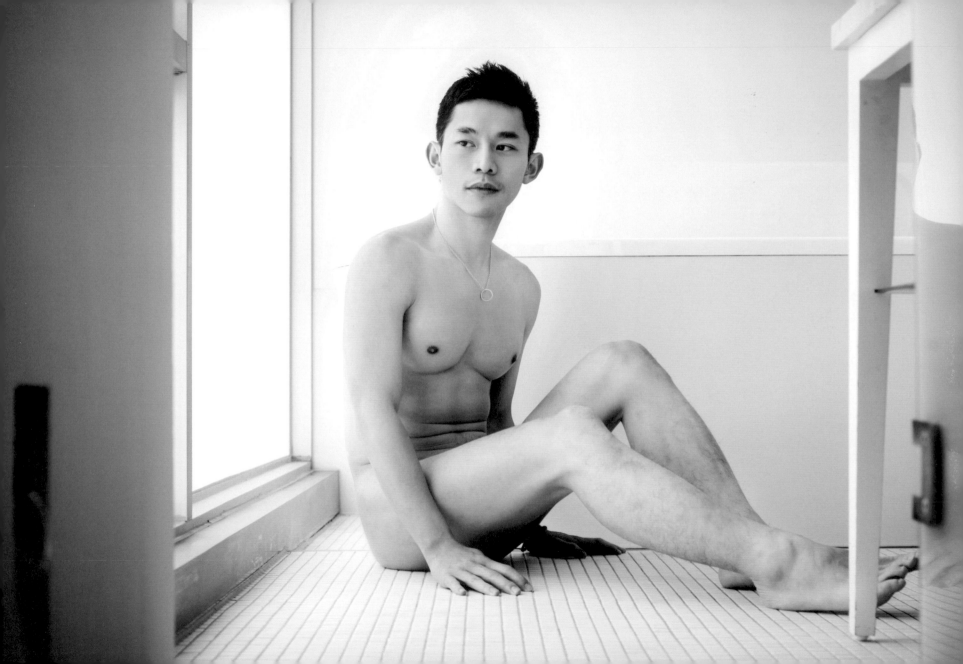

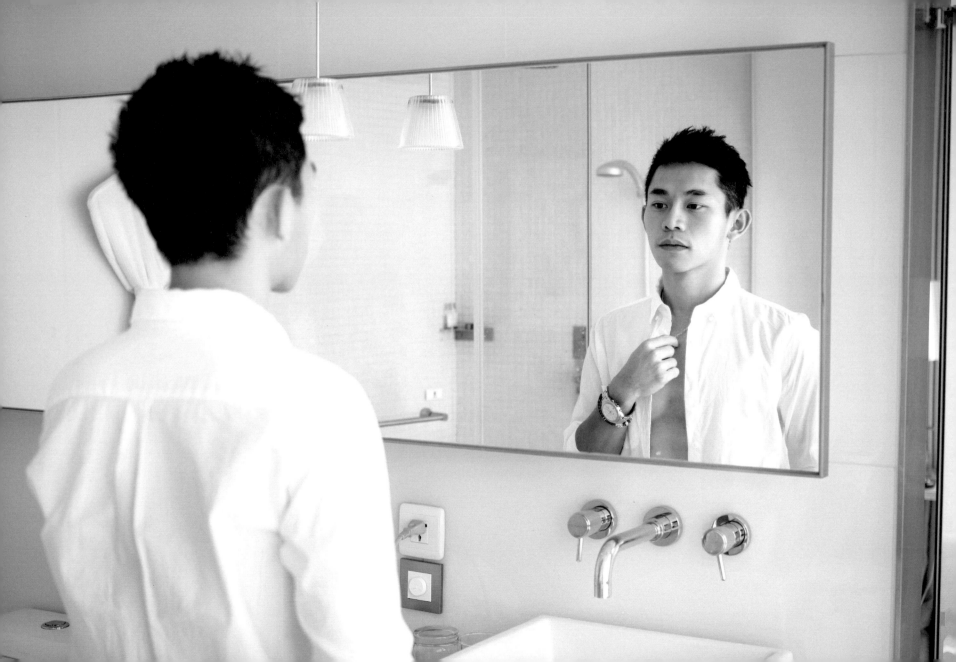

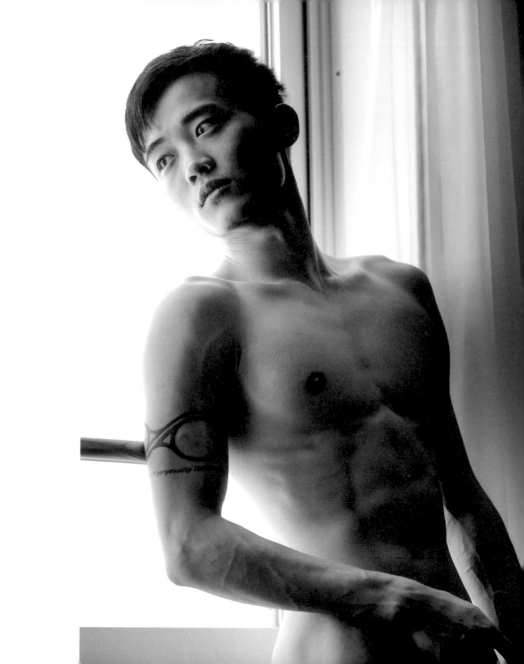

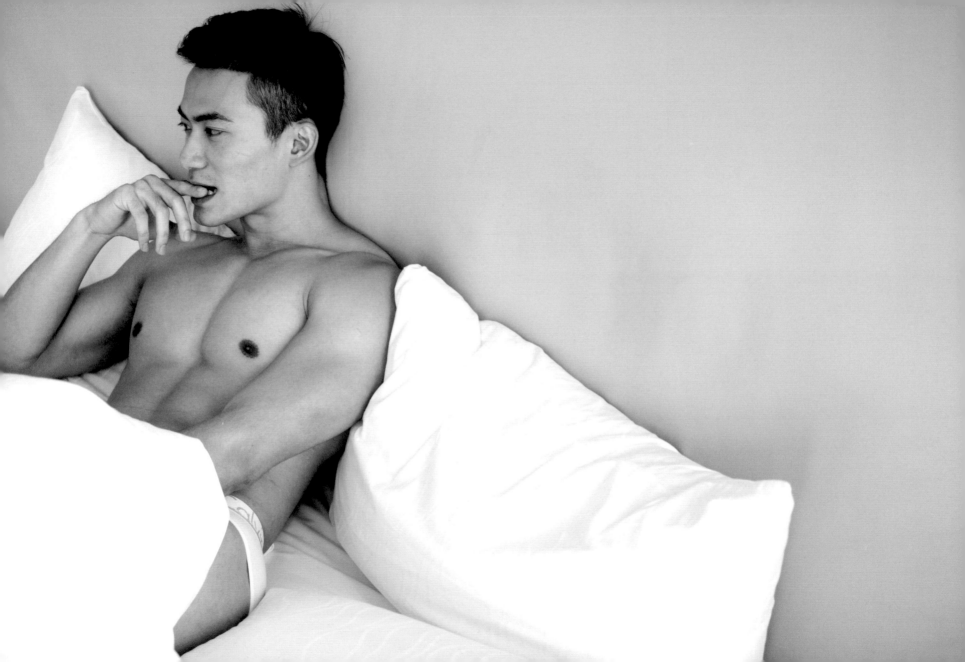

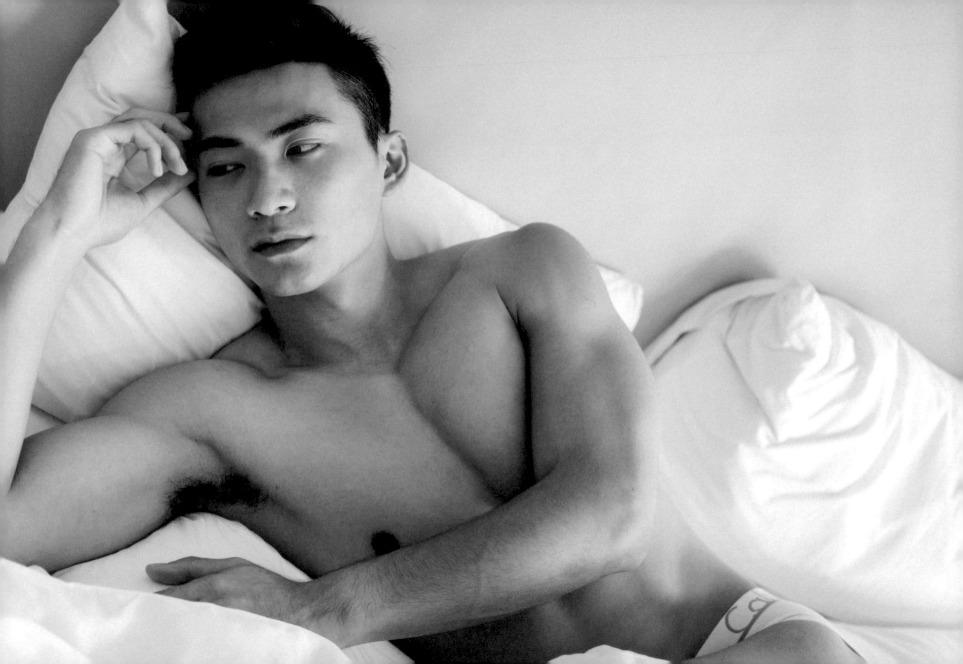

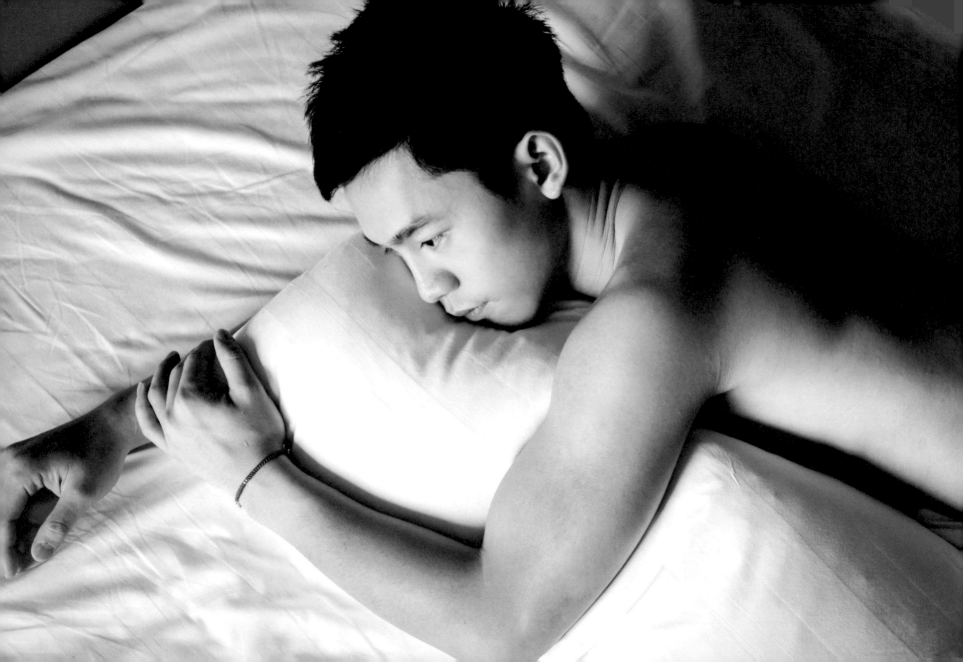

男子怔怔望著他，
從他的瞳孔倒映欣賞眾人共享的夜色。
夜風吹過，說起他像風自由。

他只是莞爾，收盡城市午夜的熒煌。

男子開始擔心現實是如夢的泡沫，像風一樣稍縱即逝。
他可能沾染了莫名的寂寞，於是順勢勾了勾你的手指，
依舊莞爾。

卻沒有將頭轉向你。

忽略泡沫不觸也破；風不捉也散；浪不捕也成碎花。

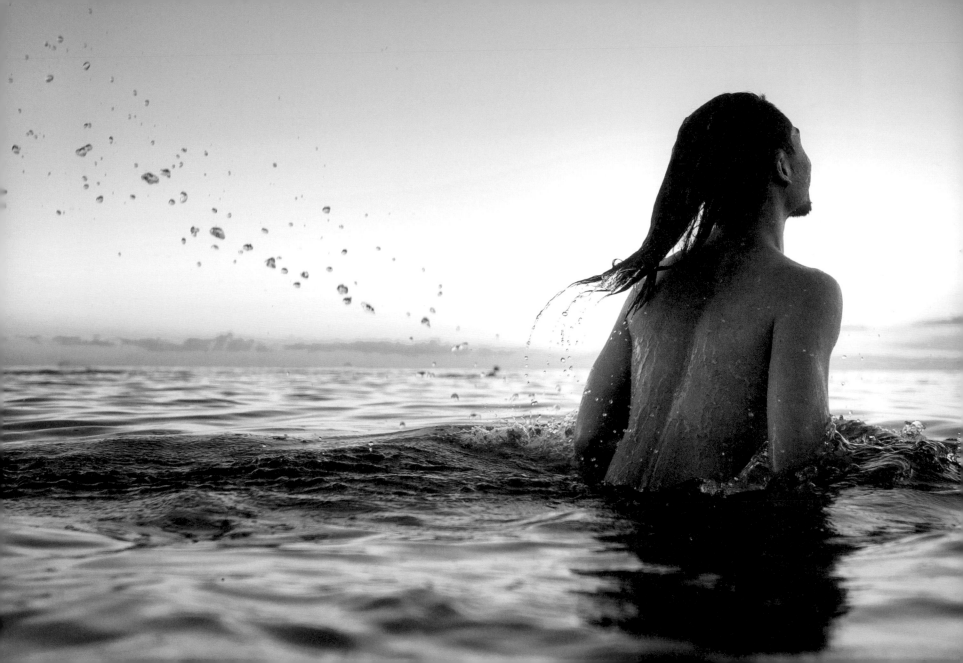

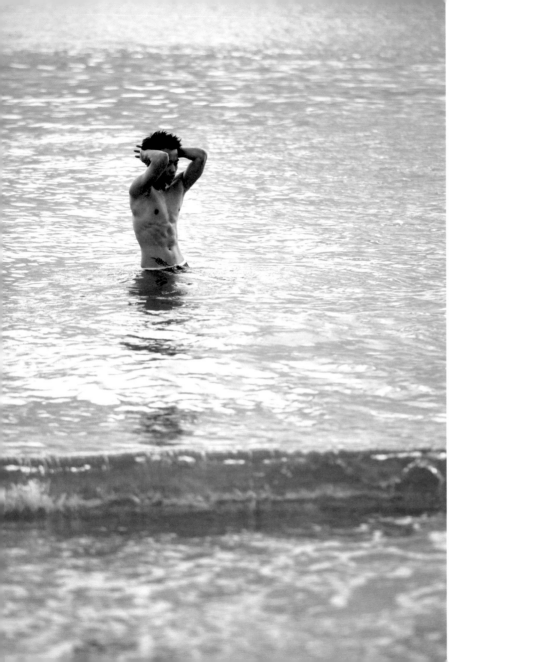

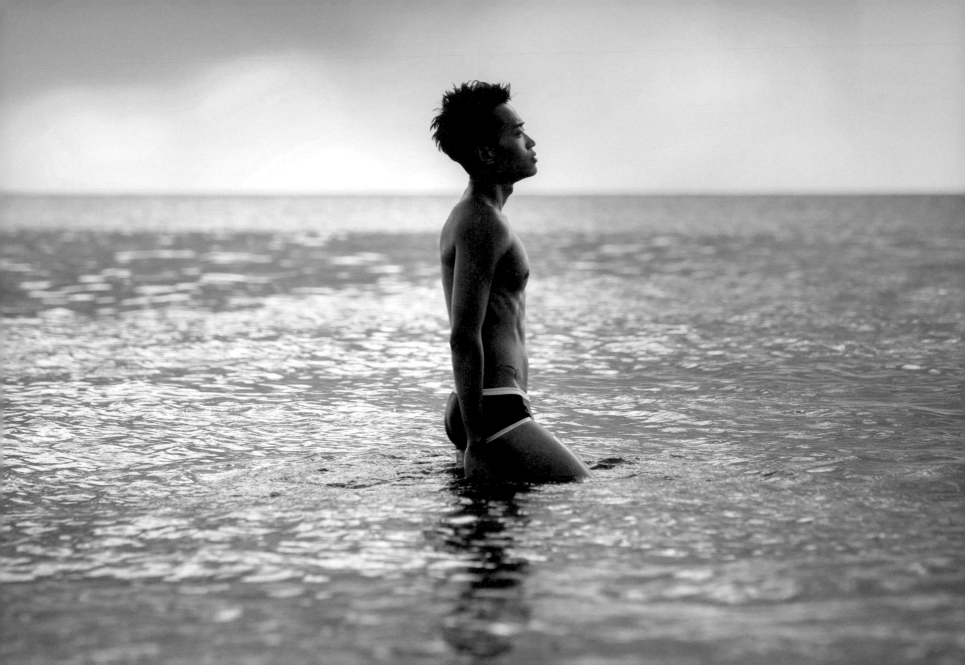

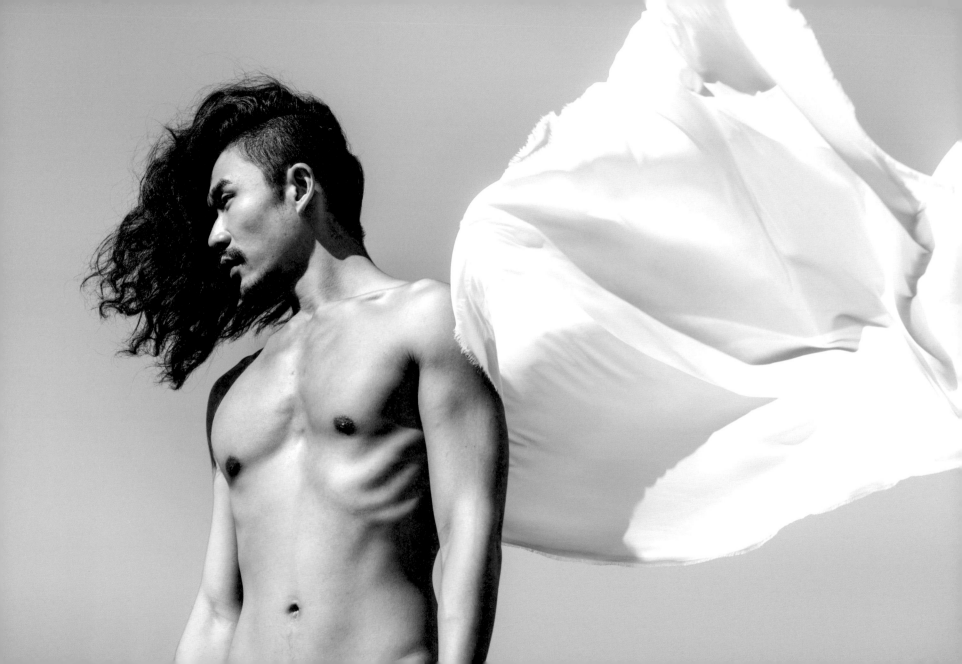

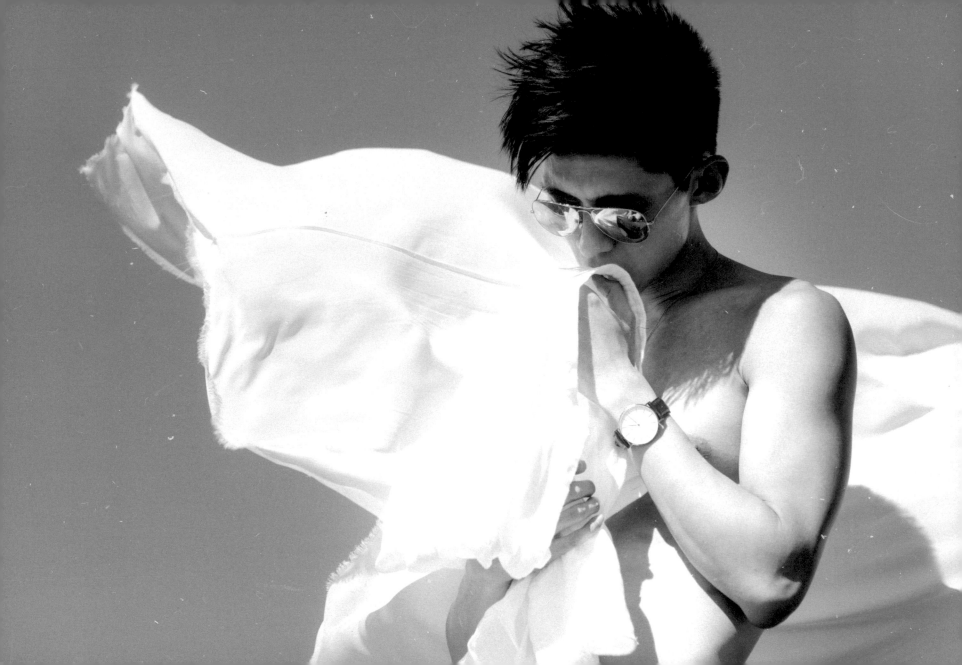

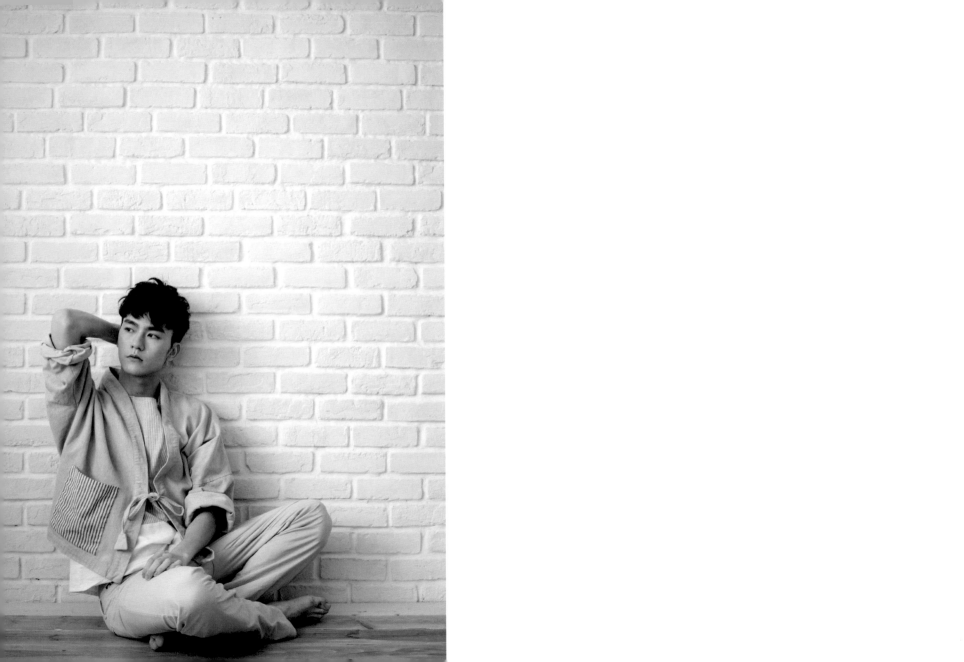

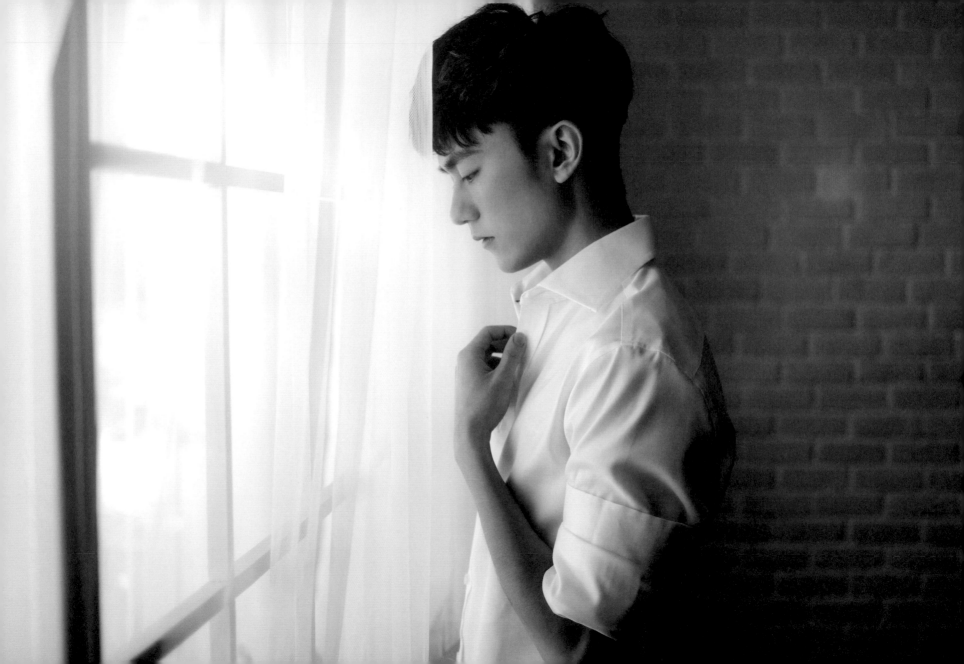

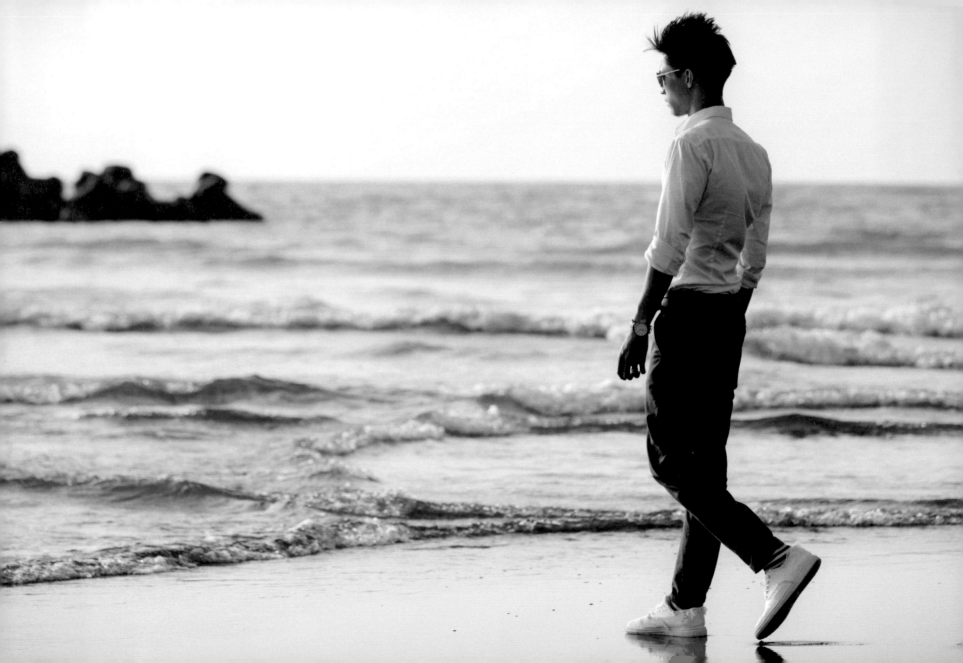

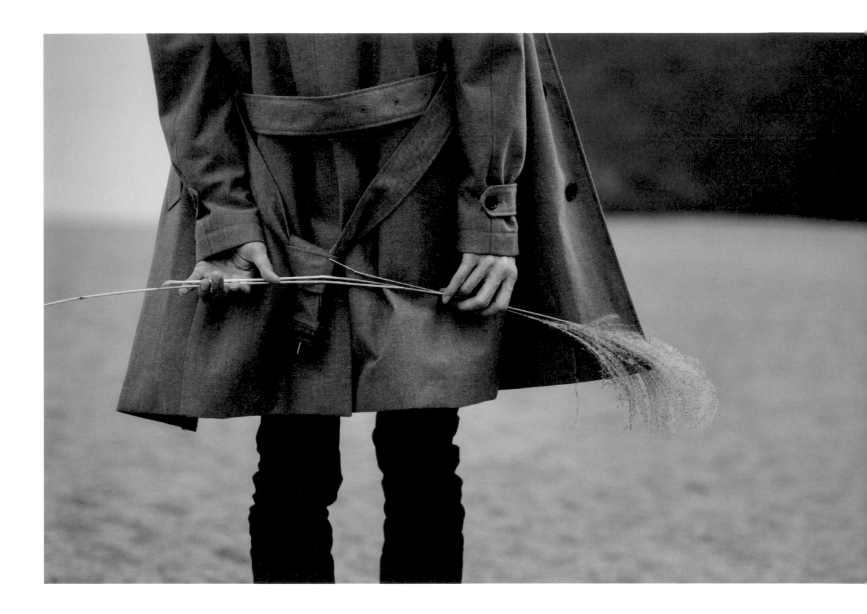

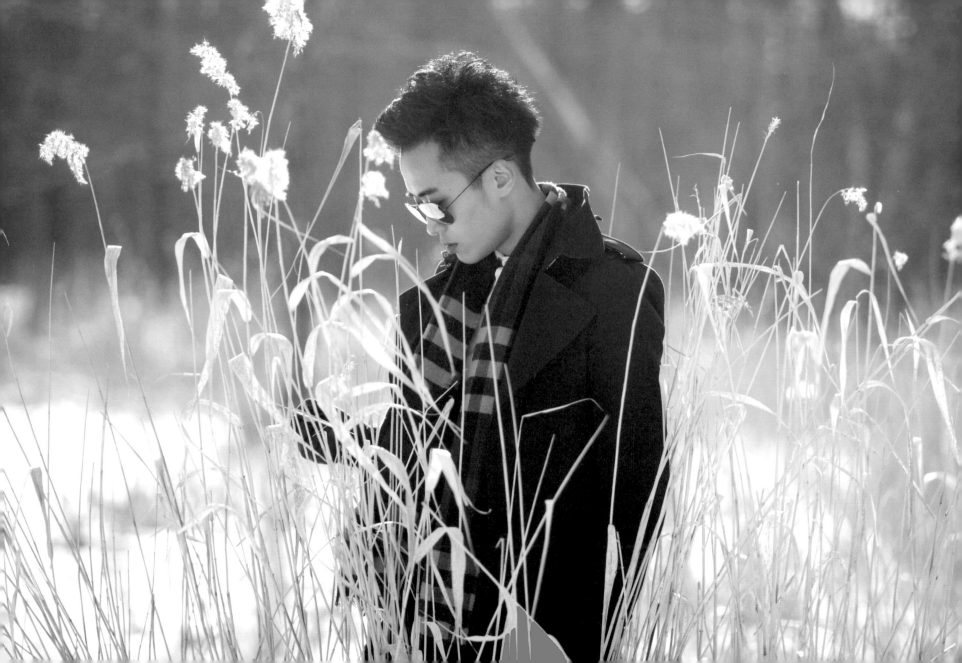

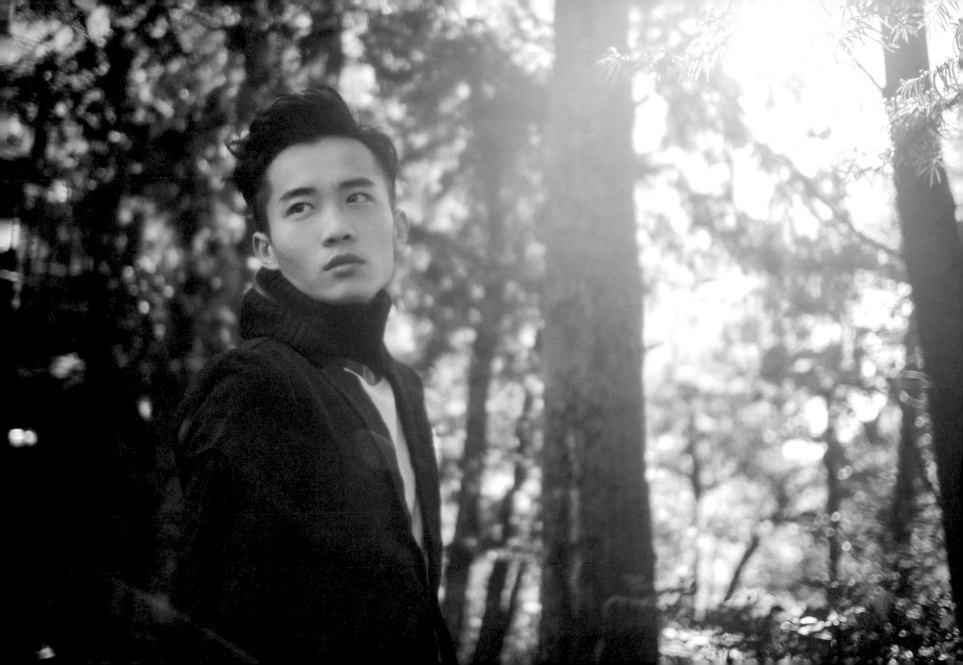

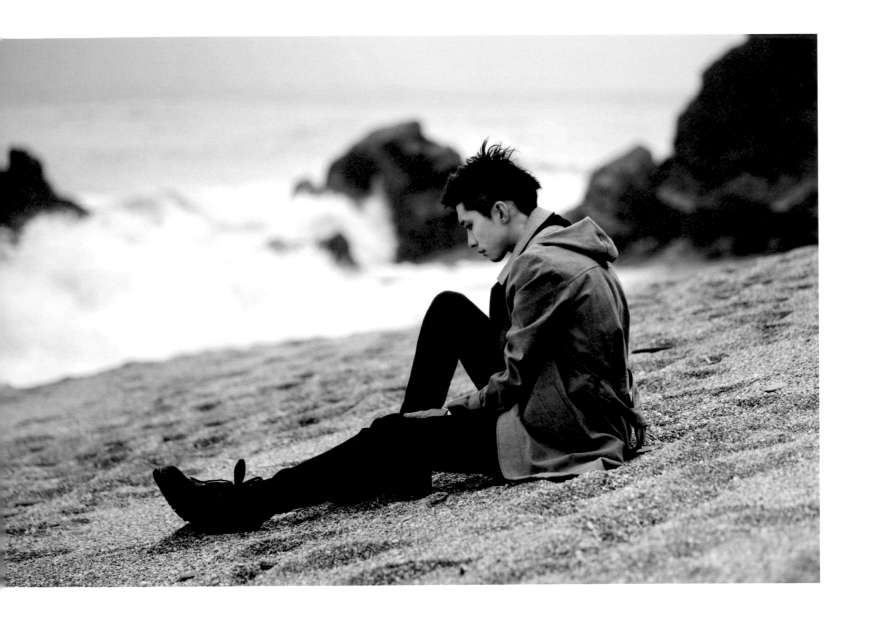

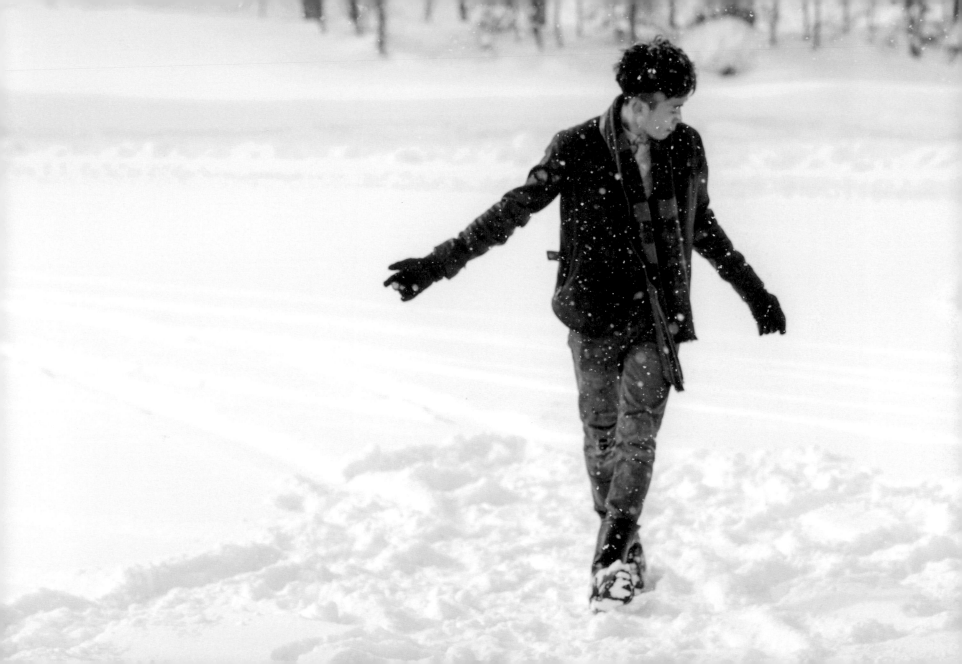

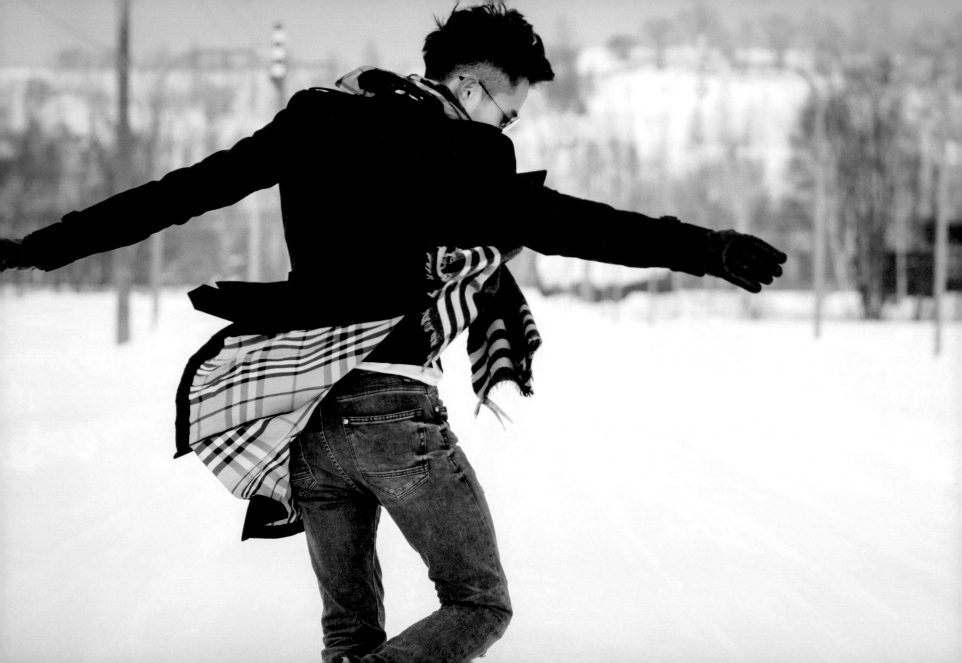

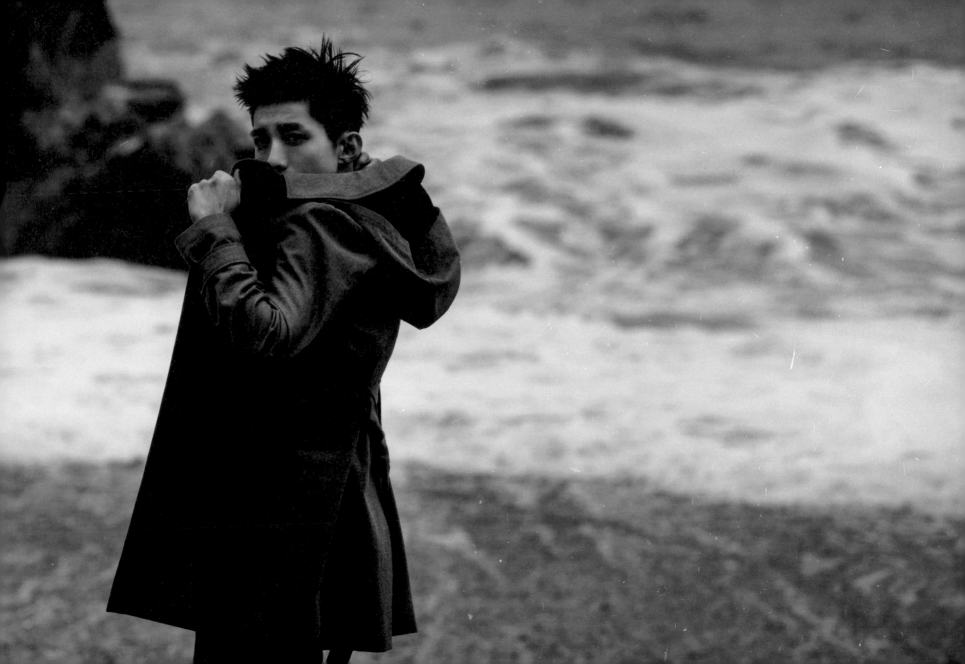

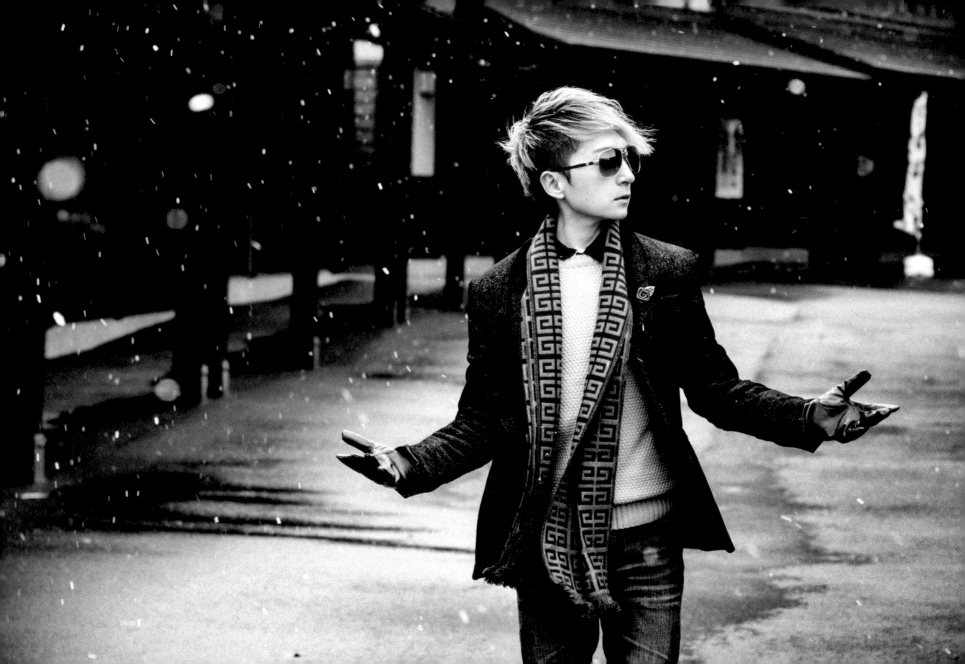

人們各自在自由與不自由間享受快樂：
單數的、雙數的、複數的；
安靜的、優雅的、冒險的……

笑容存在角度，也存在諸多取得途徑。
數愈多，愈容易忽視每一個身旁仰角的度數。
漸漸，有些人在混雜學會了呼應場景的笑容；
漸漸，有些人因世故學會了擺出固定的仰角。

快樂容易製造，所以總是短暫；
而真正的快樂，卻難如斯綿長。

即使後來的他們，走向不同的方向。
不再為同一件事笑鬧，再看不見彼此的笑靨。
也願你能想起真正的笑容。

即使後來的我們，走向不同的分岔路，

不再為同一件事發笑、再看不見彼此的笑顏。

也願你能夠真正快樂。

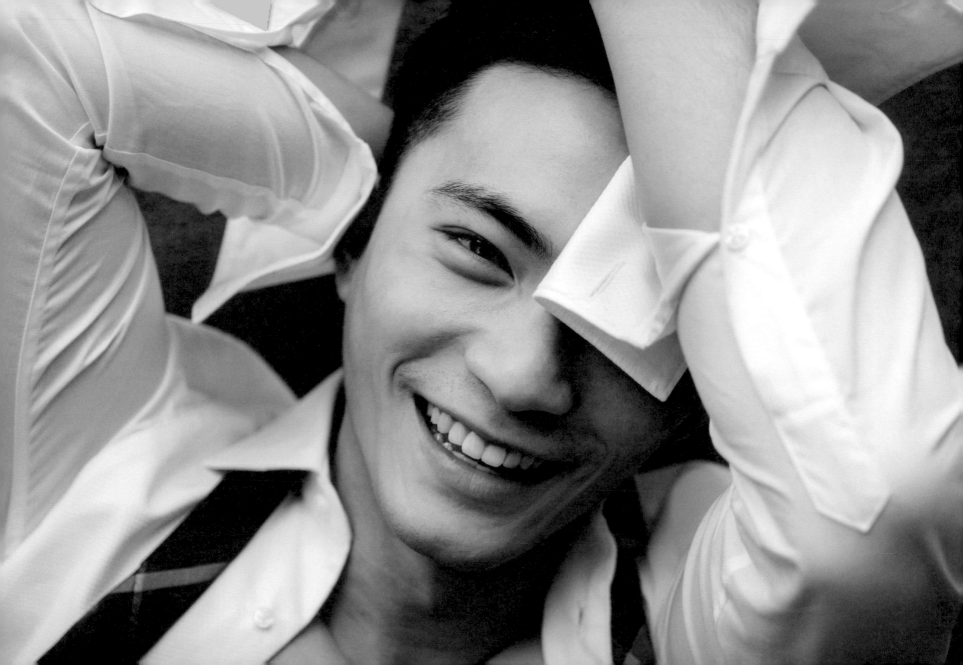

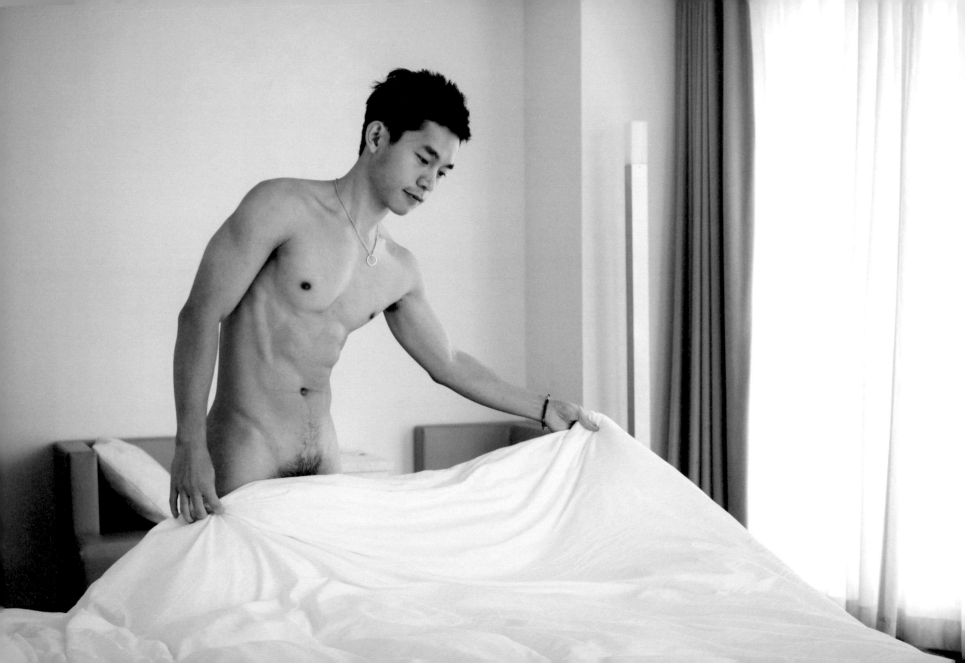

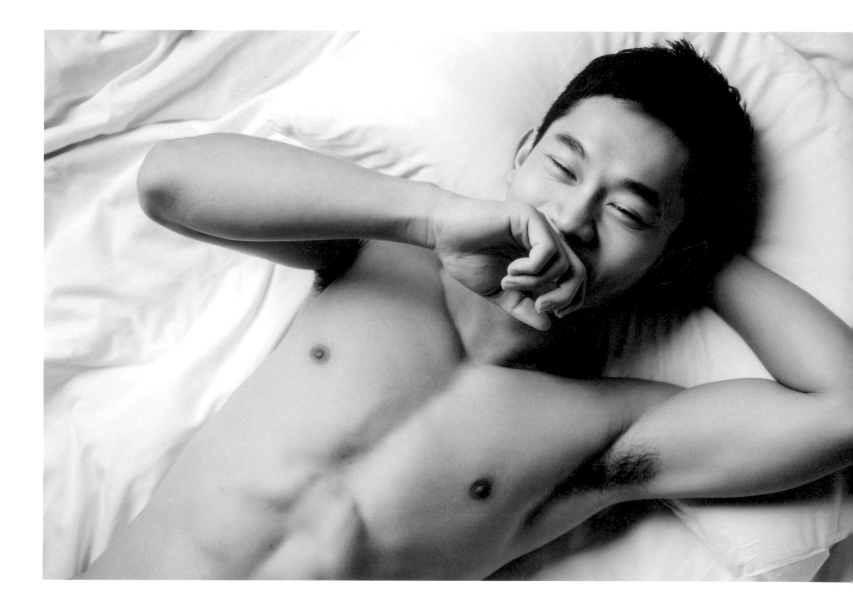

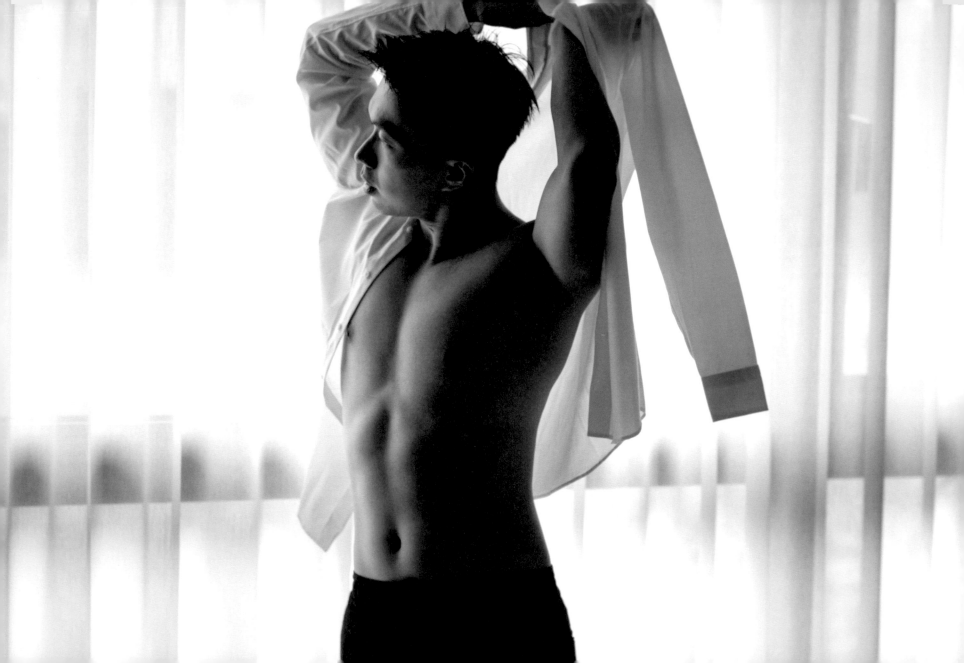

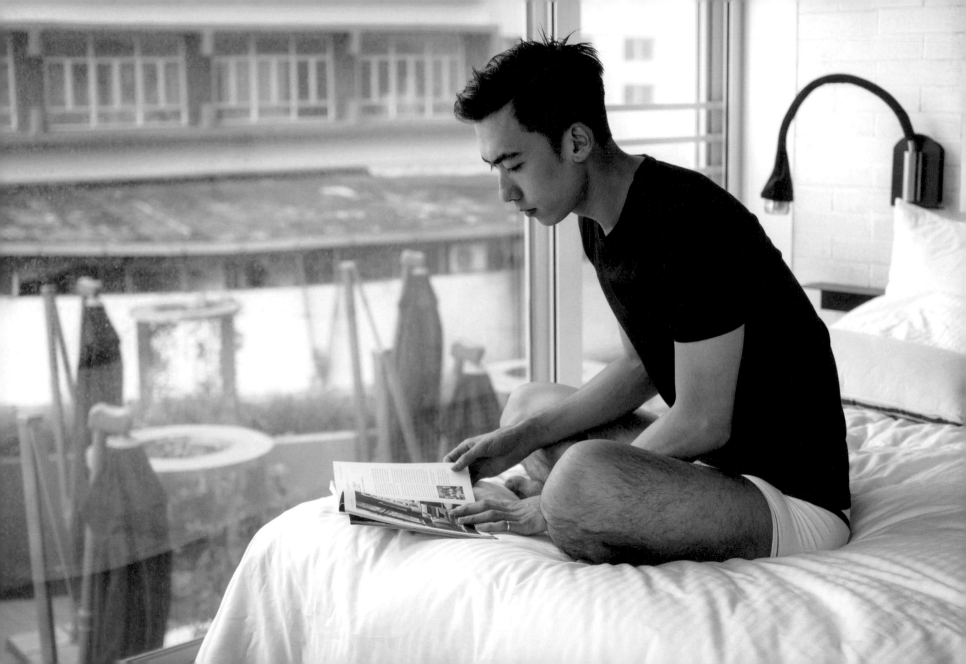

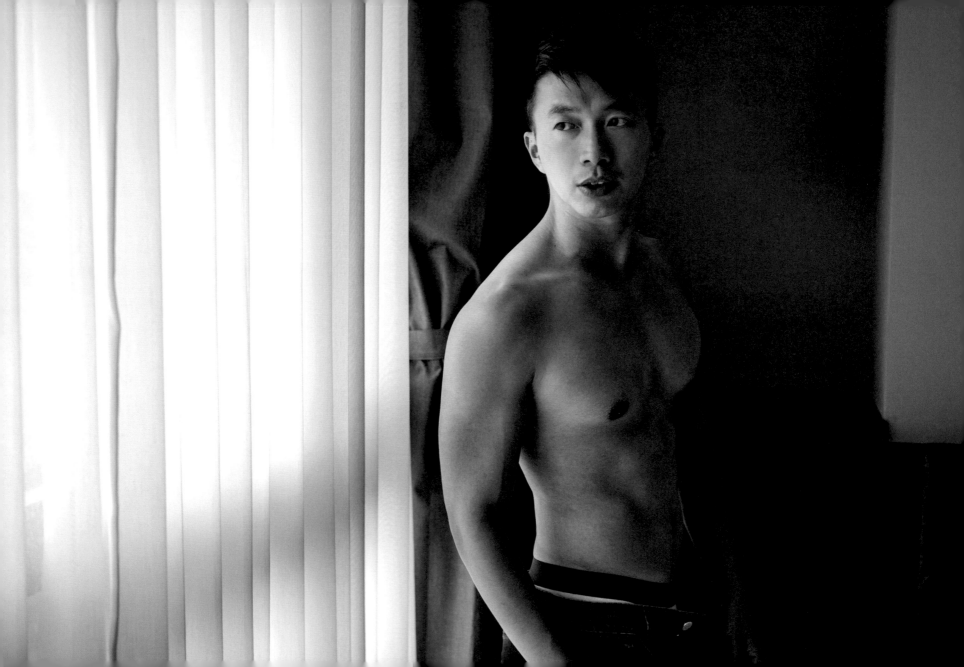

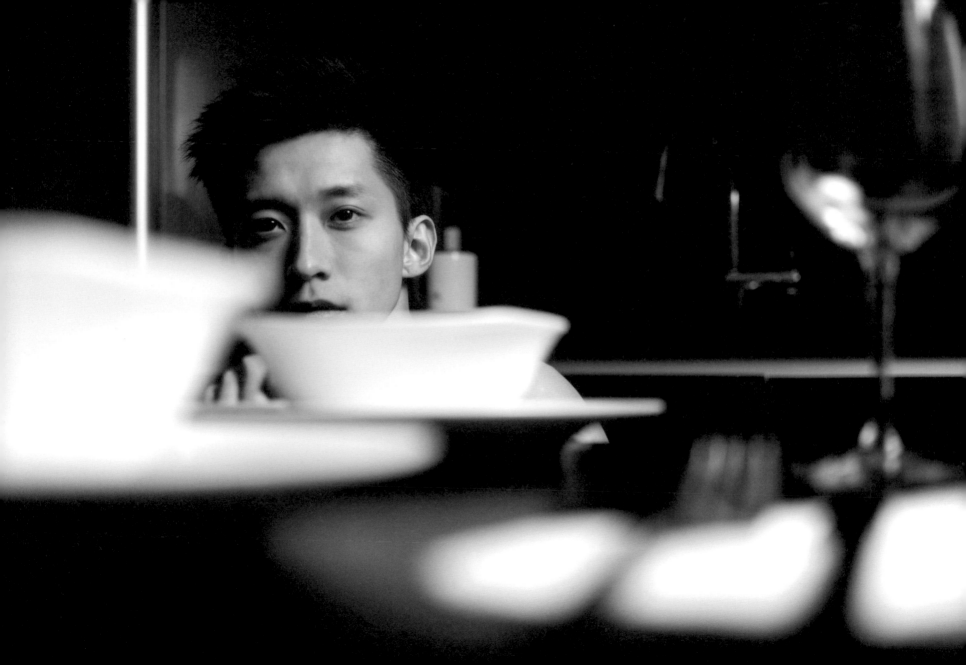

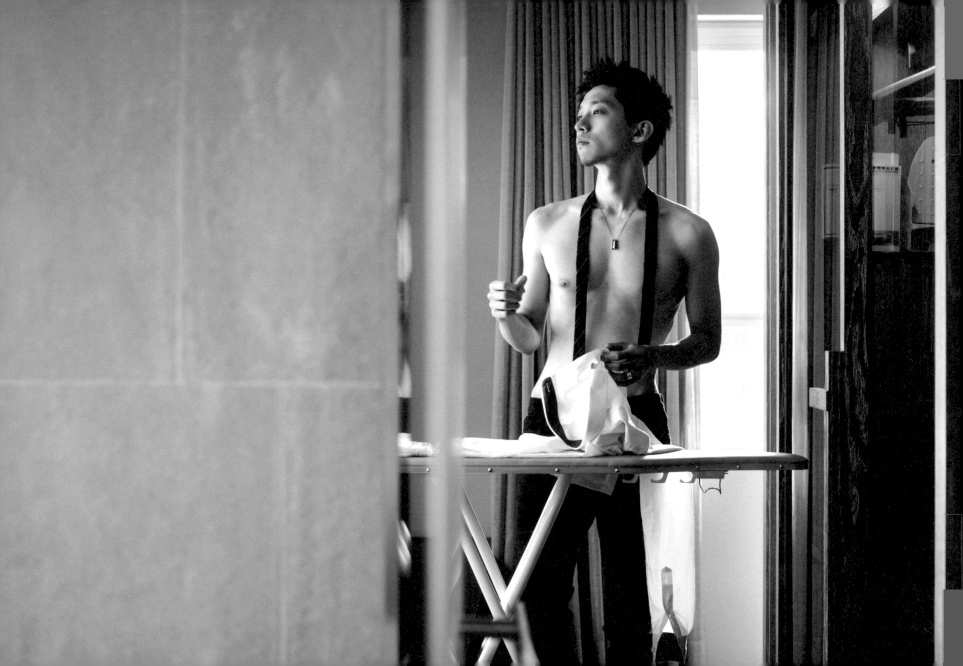

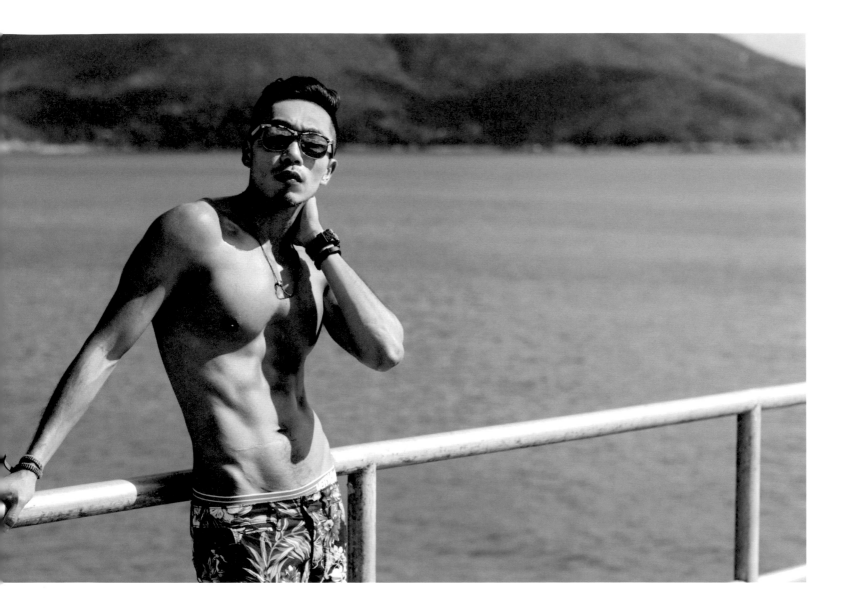

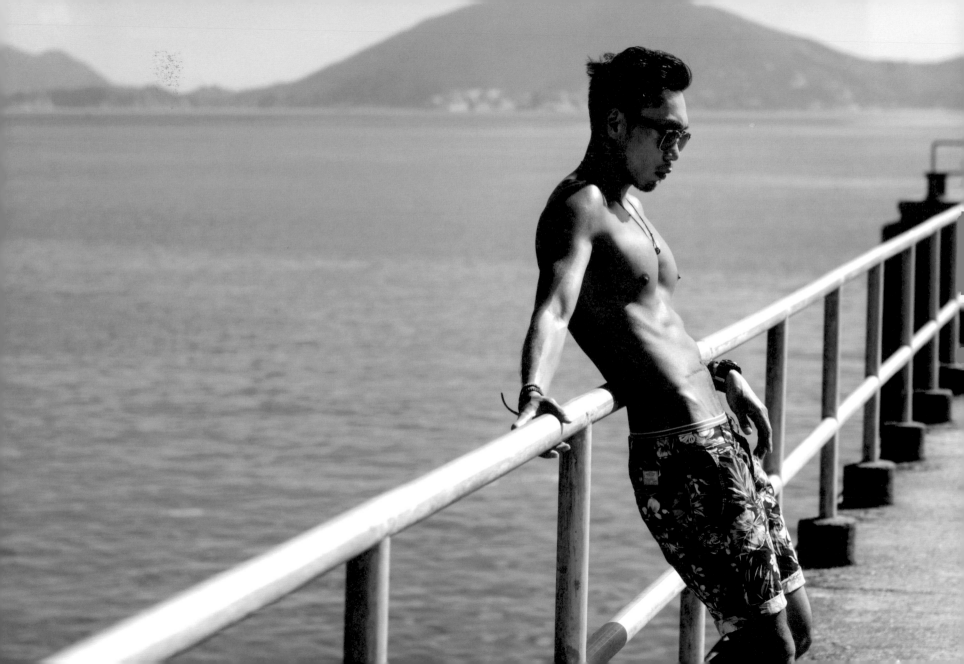

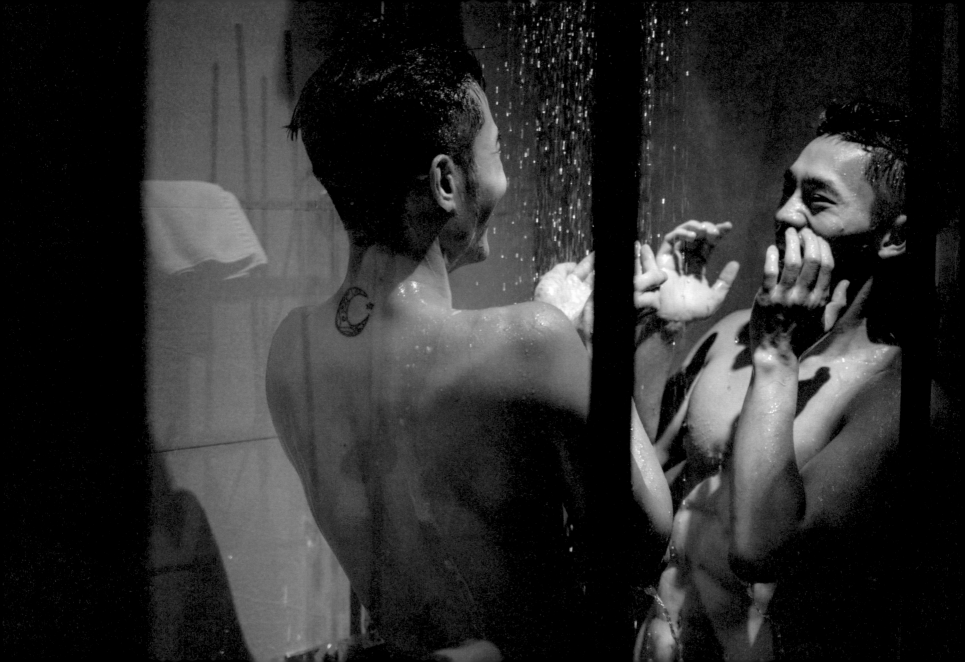

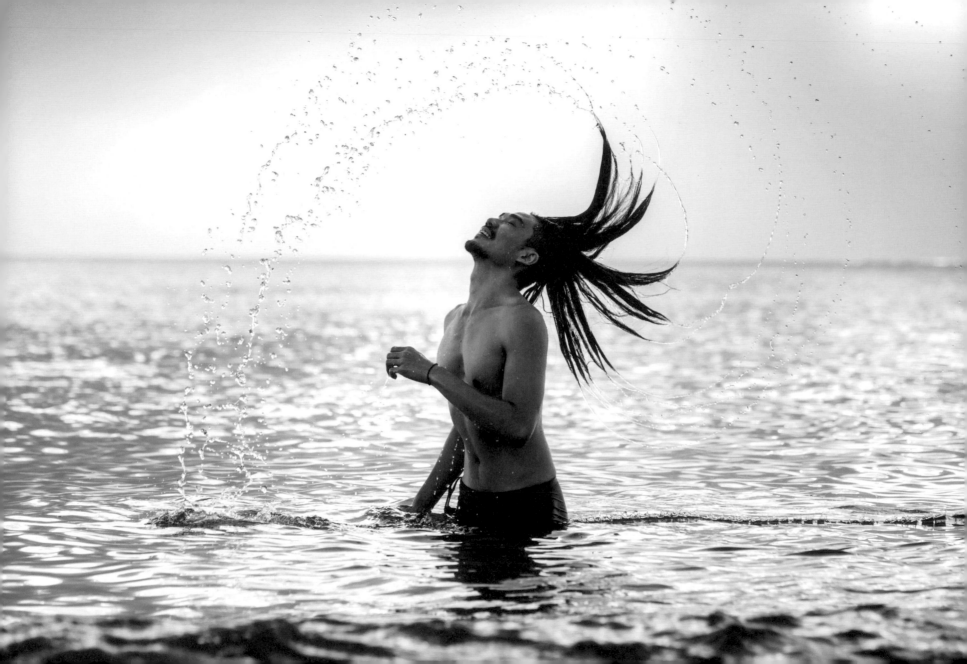

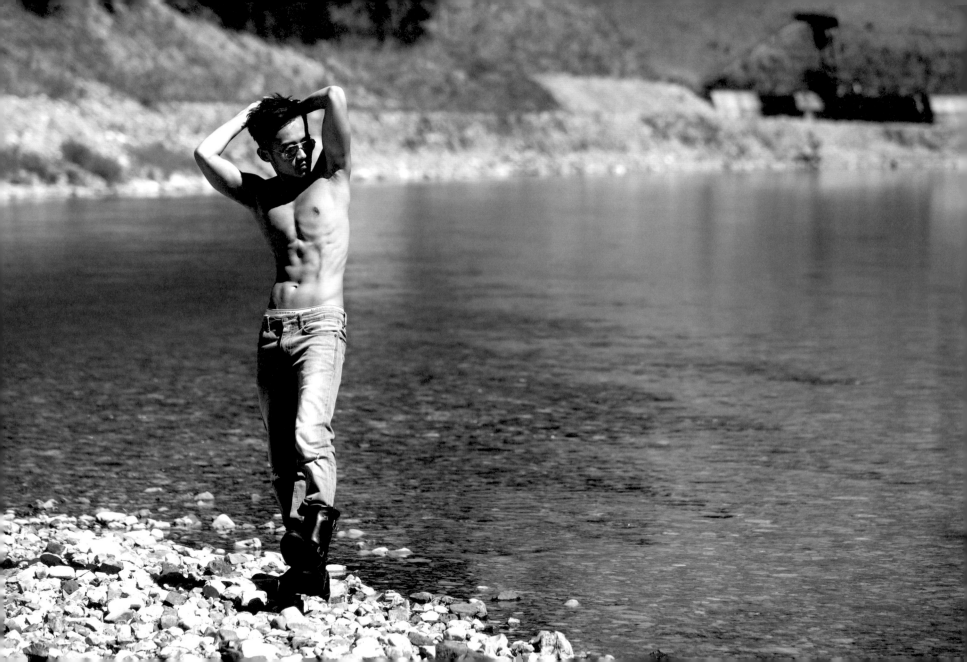

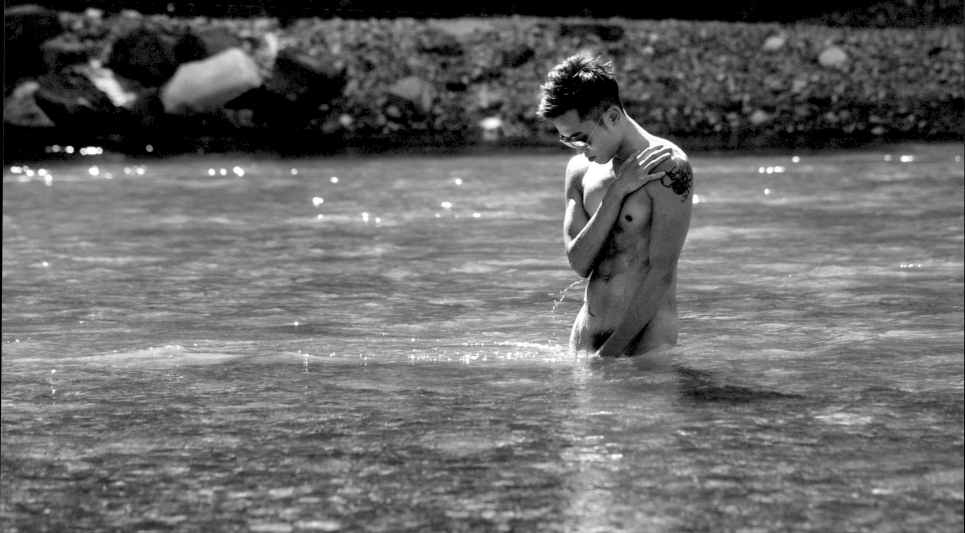

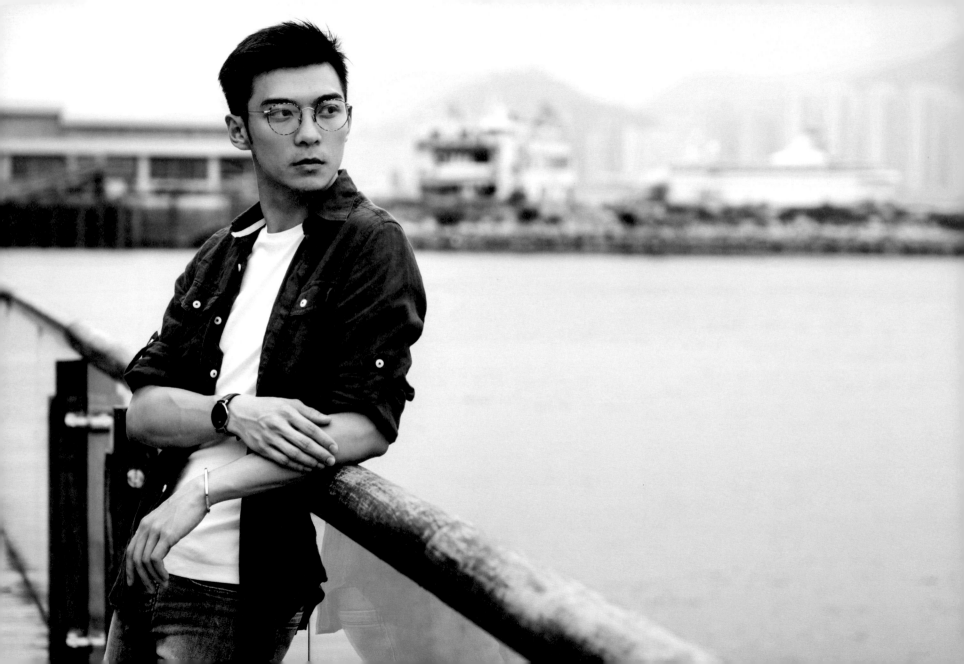

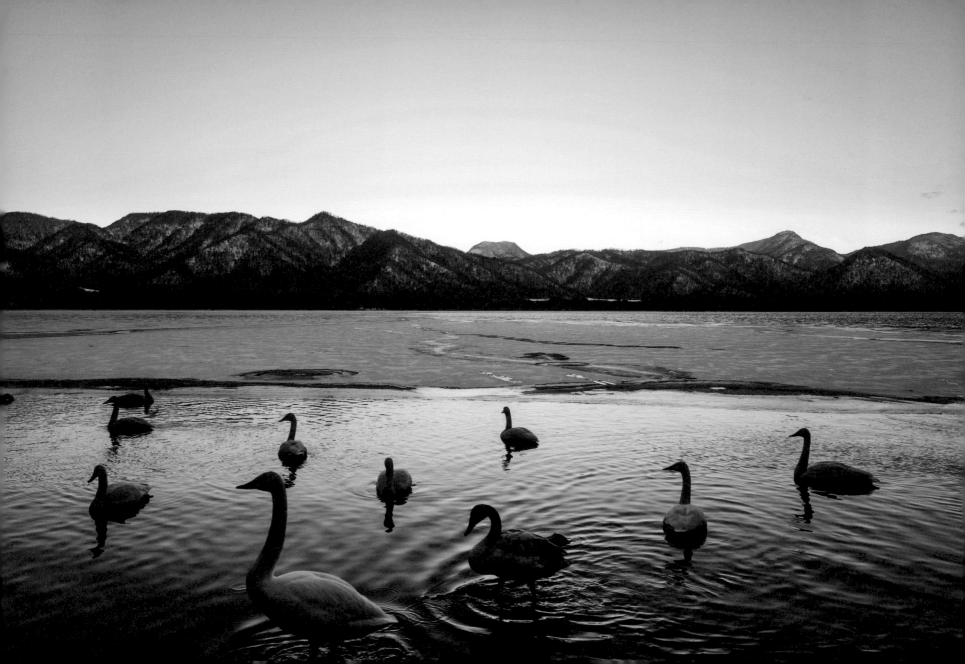

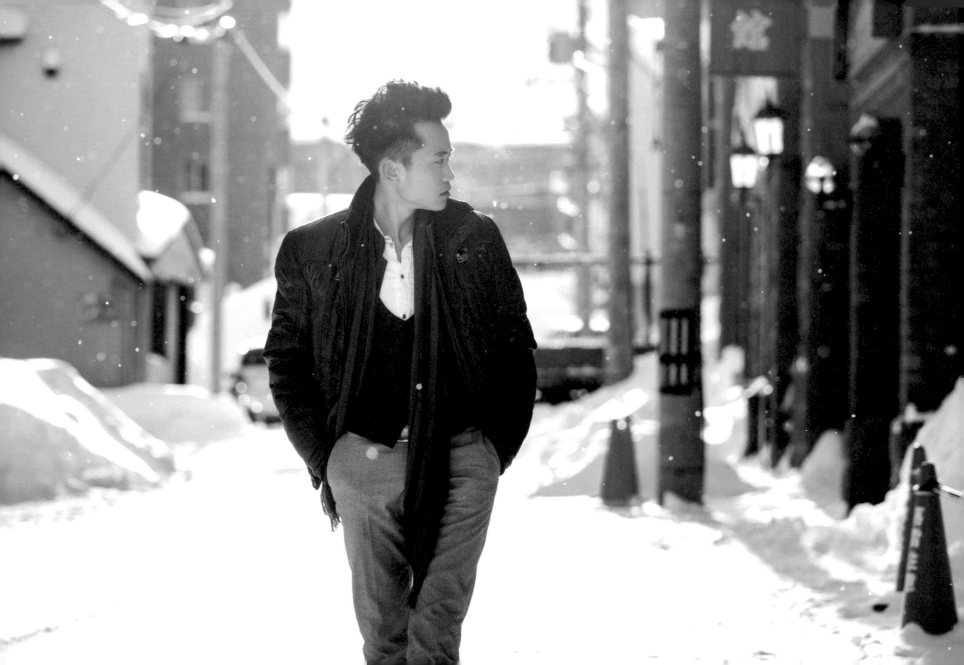

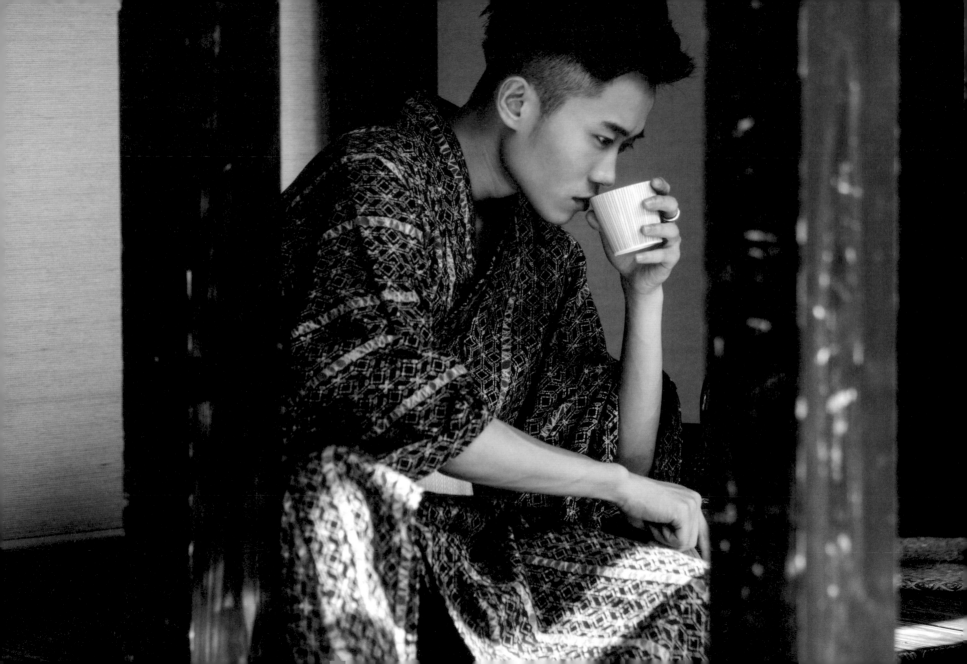

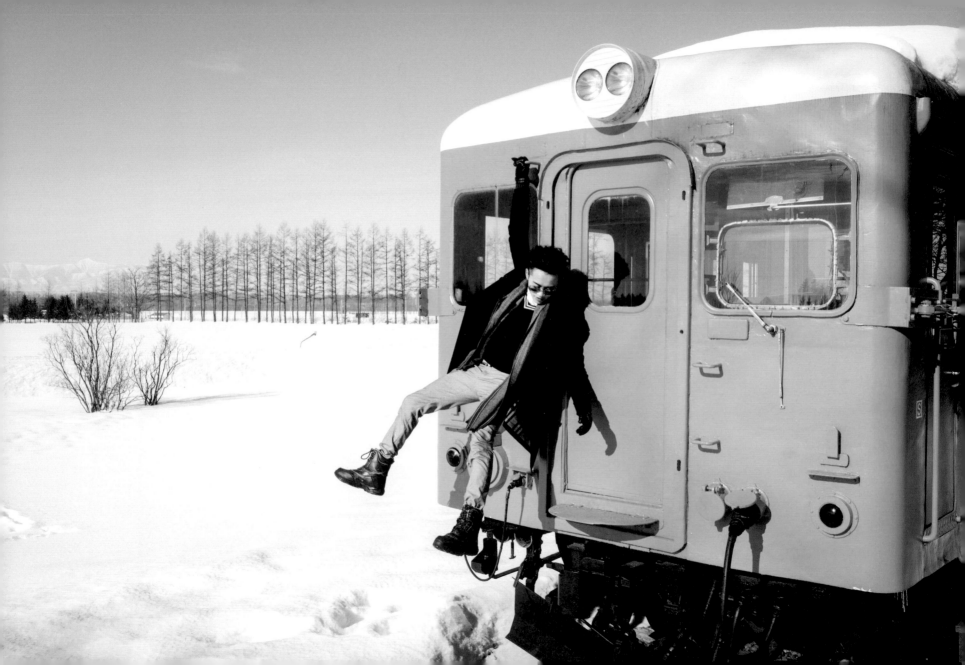

將最深處的思緒與秘密，
包裹在一個又一個箱裏，
藏妥樹洞之中，竟意外成了蟲繭。

你猜想可能是只鳴數日的蟬，也可能是翱翔一季的蝶。
當然，也有作繭自縛、在繭裡窒息，放生羽化的可能。

卻那都是自己的選擇。

繭的保護與包裝只是過程，終有一日再不願也得卸下。

或許，潔白的包裝可以騙得過全世界，卻騙不了自己。

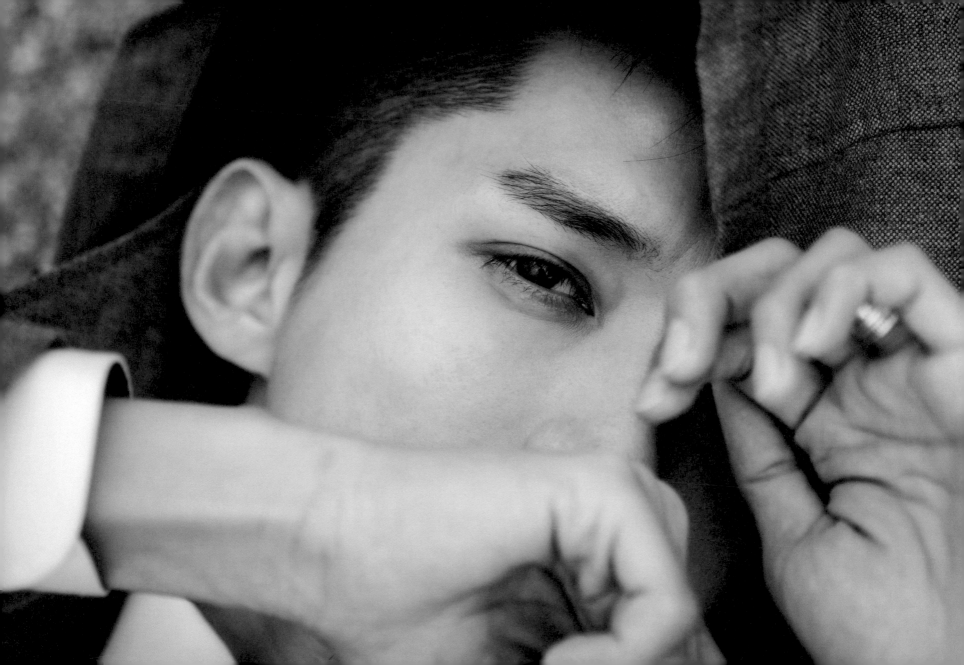

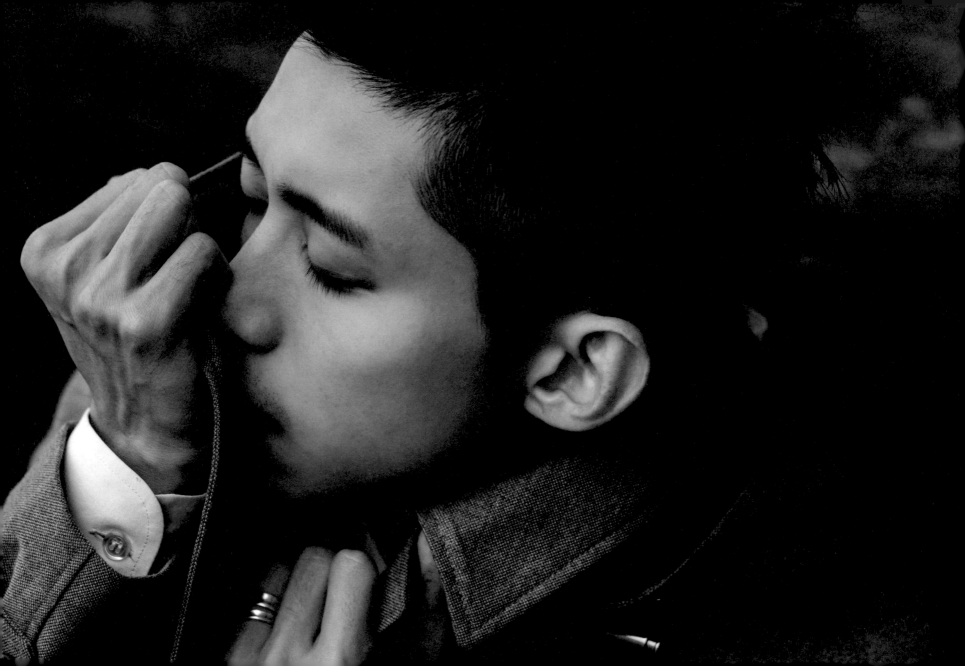

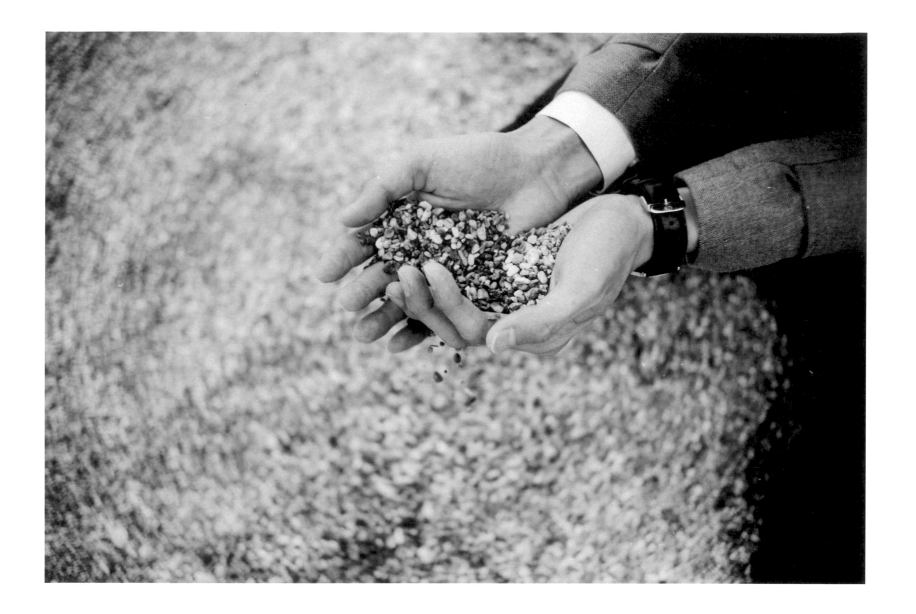

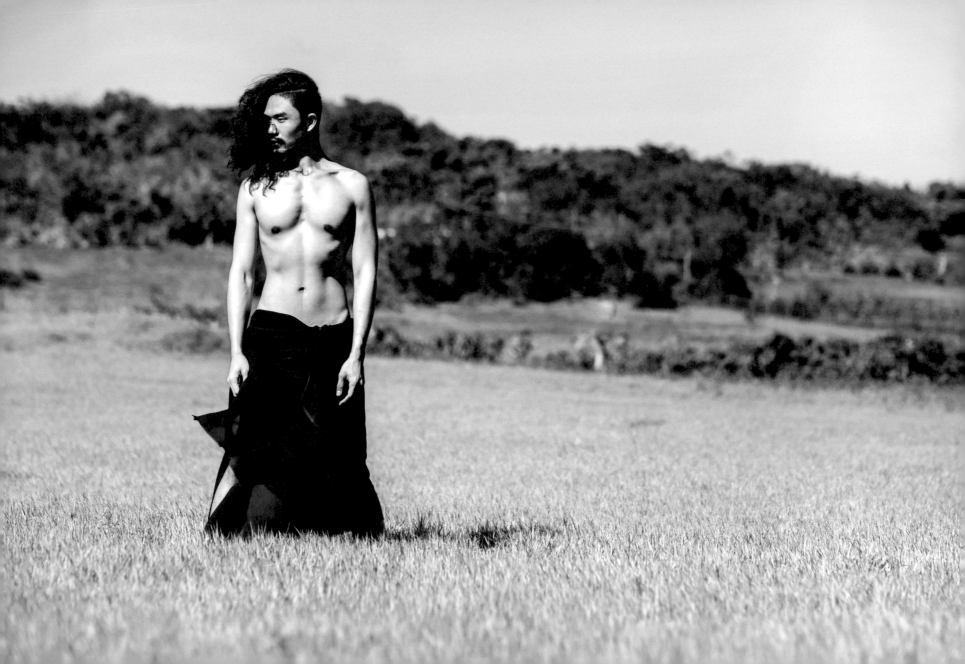

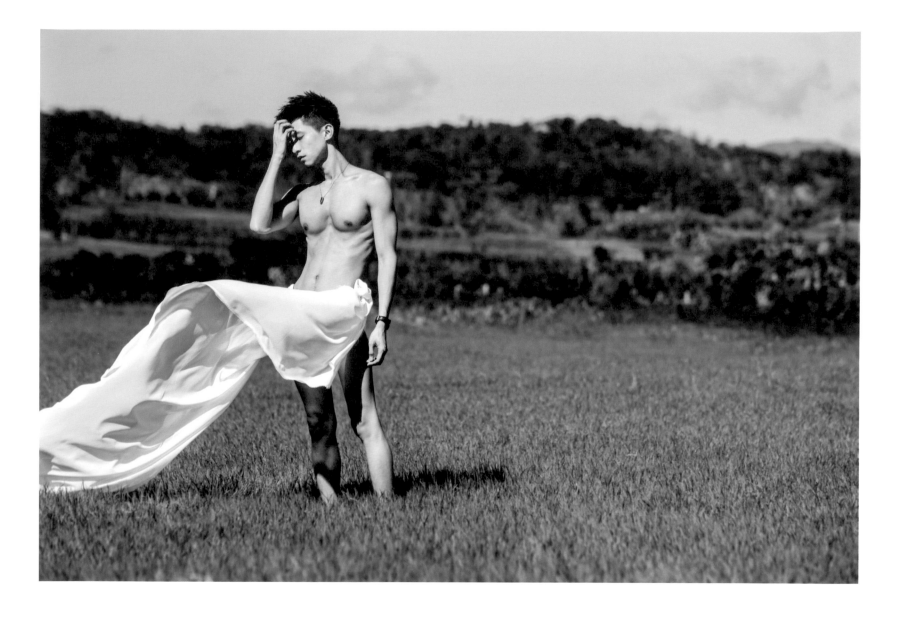

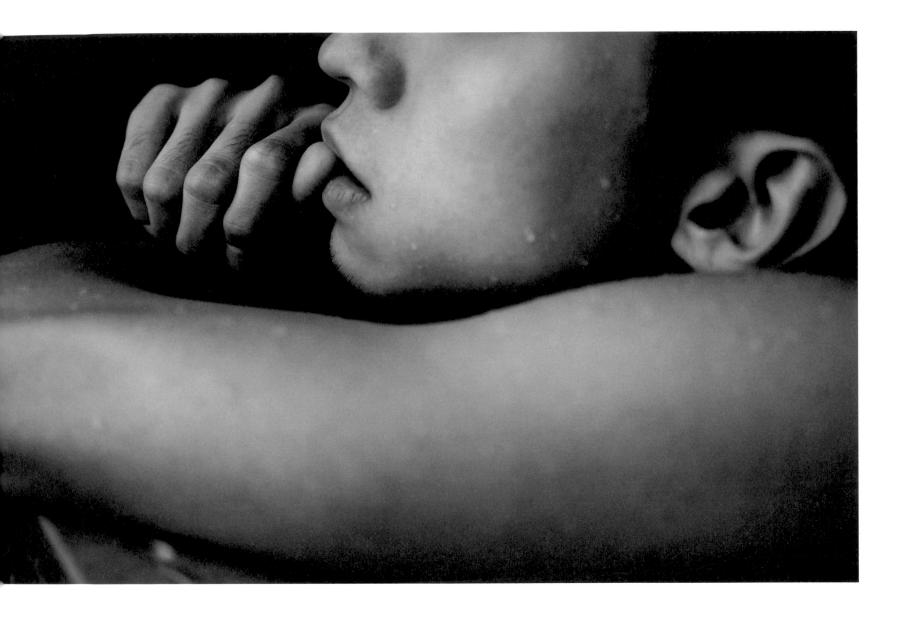

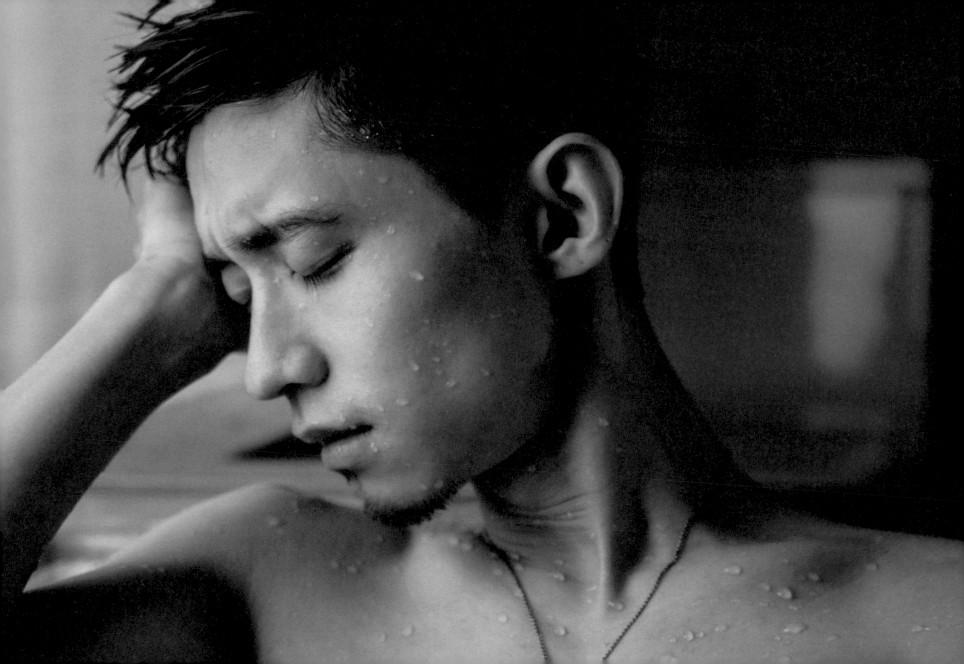

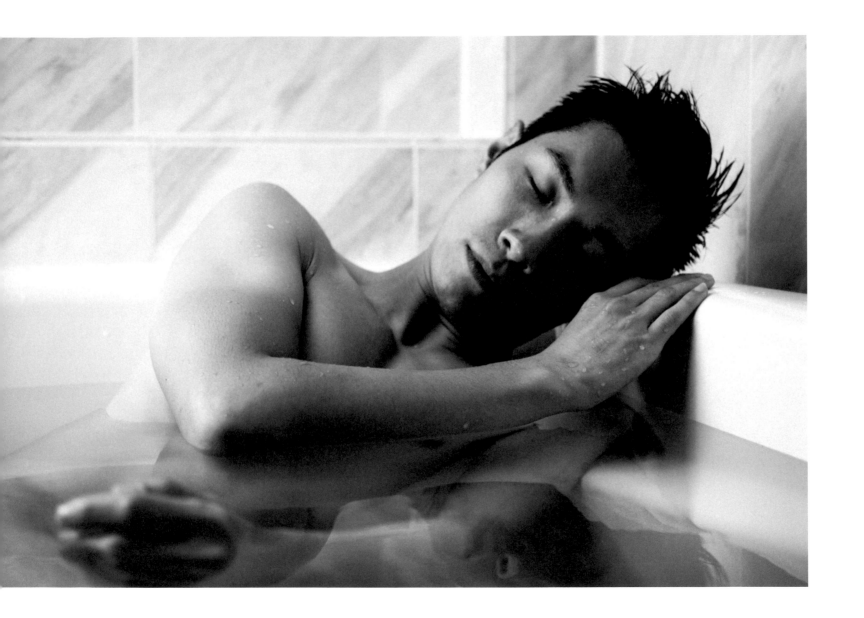

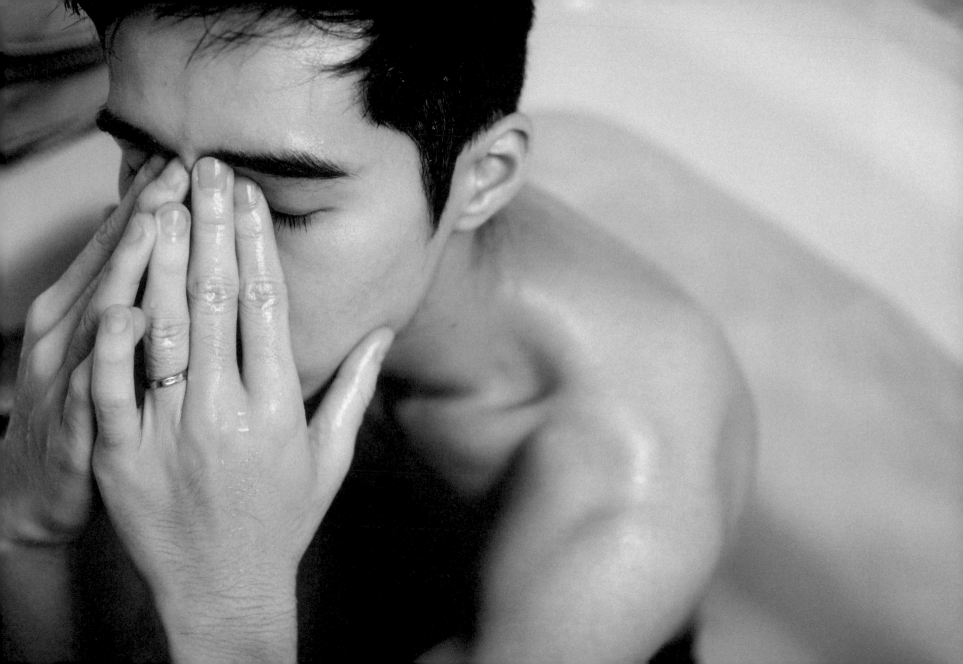

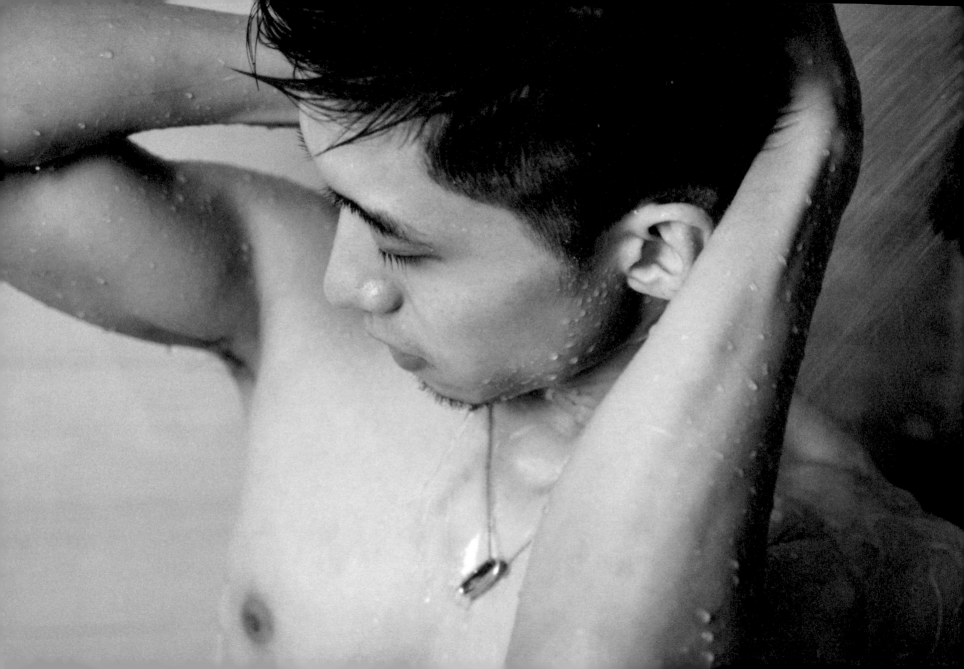

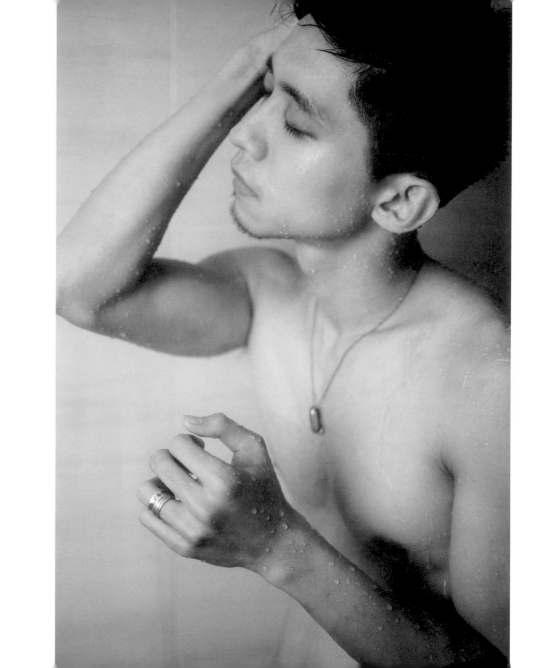

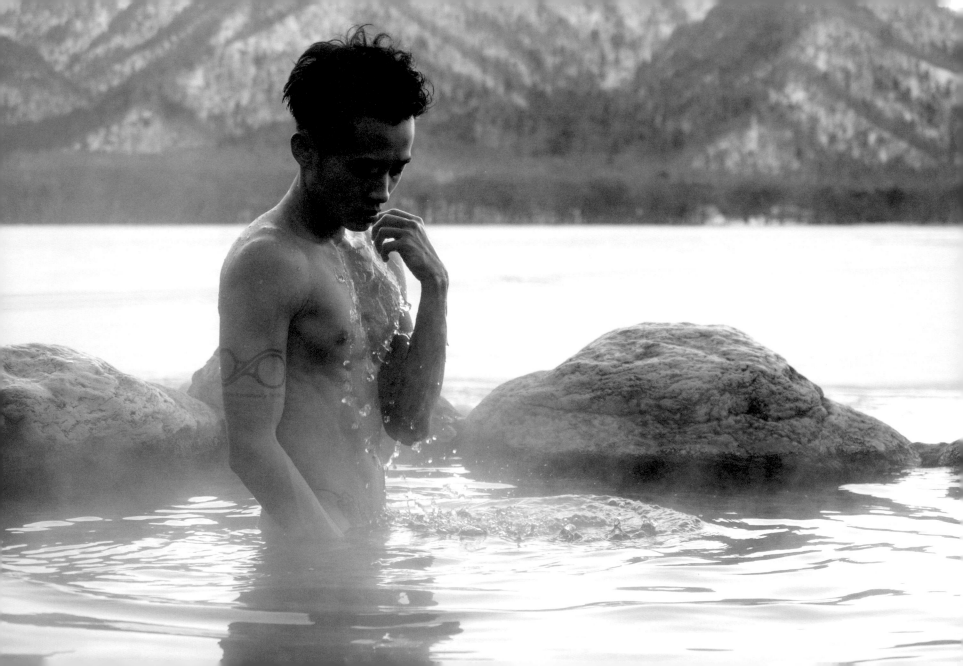

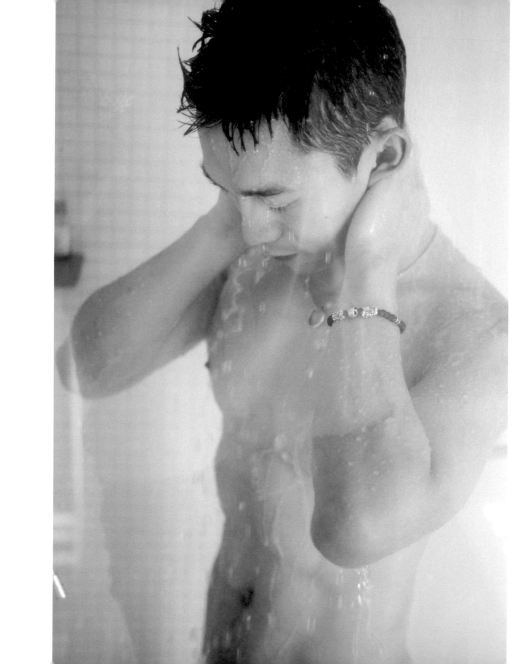

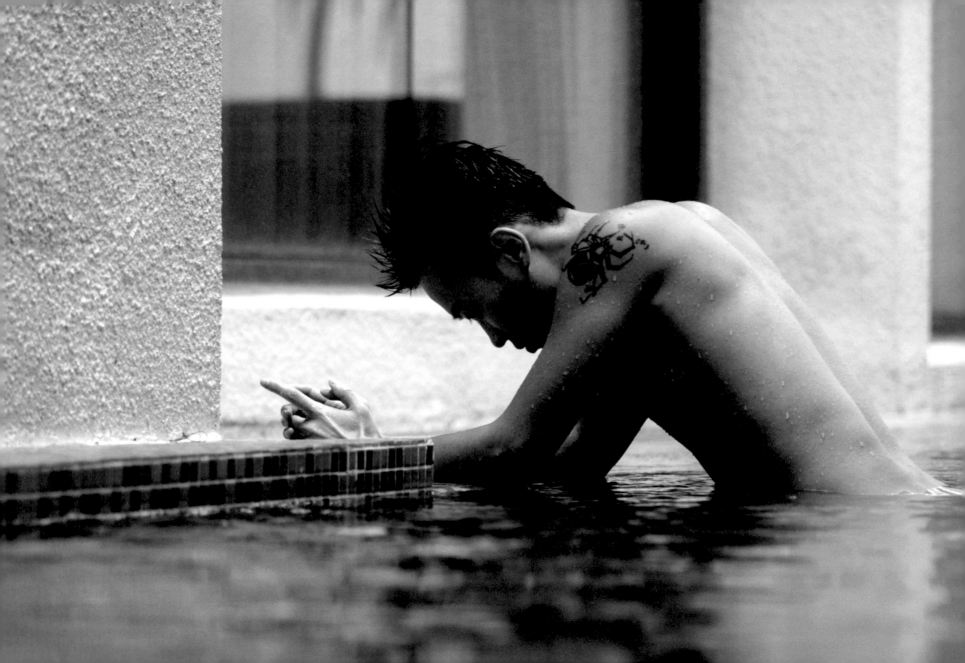

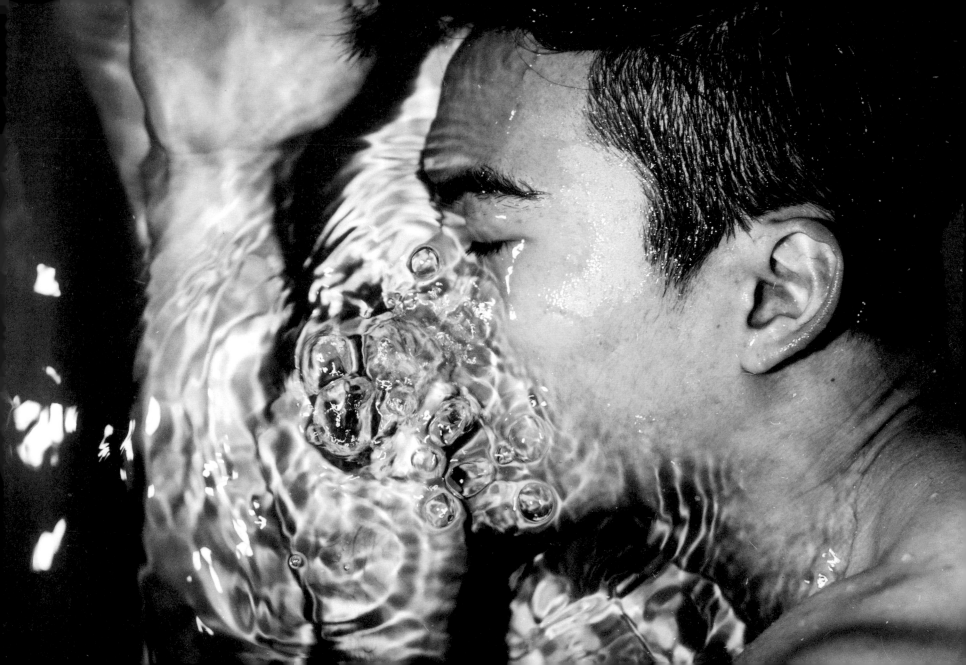

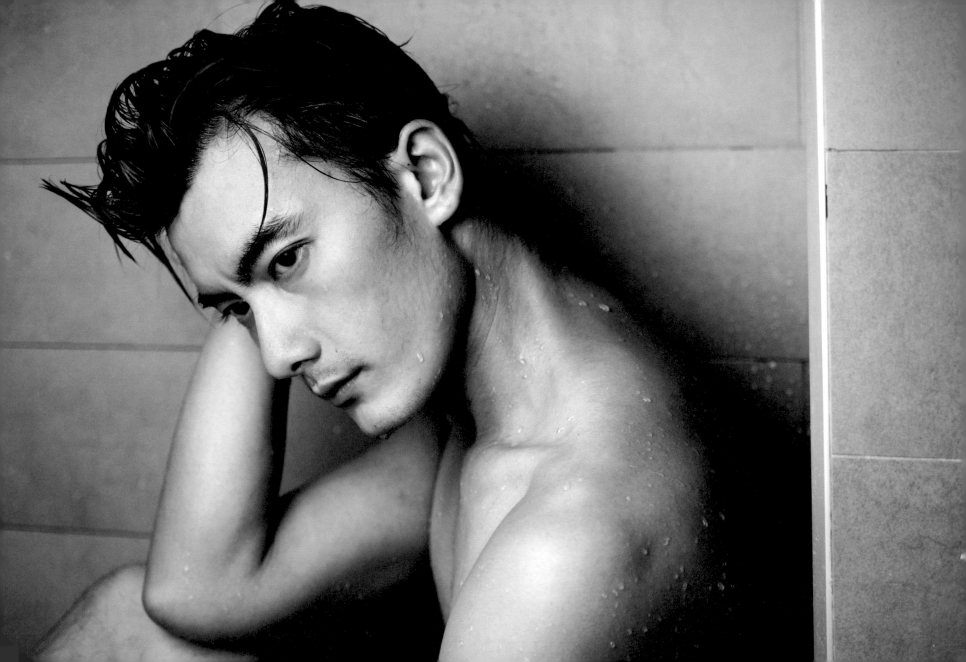

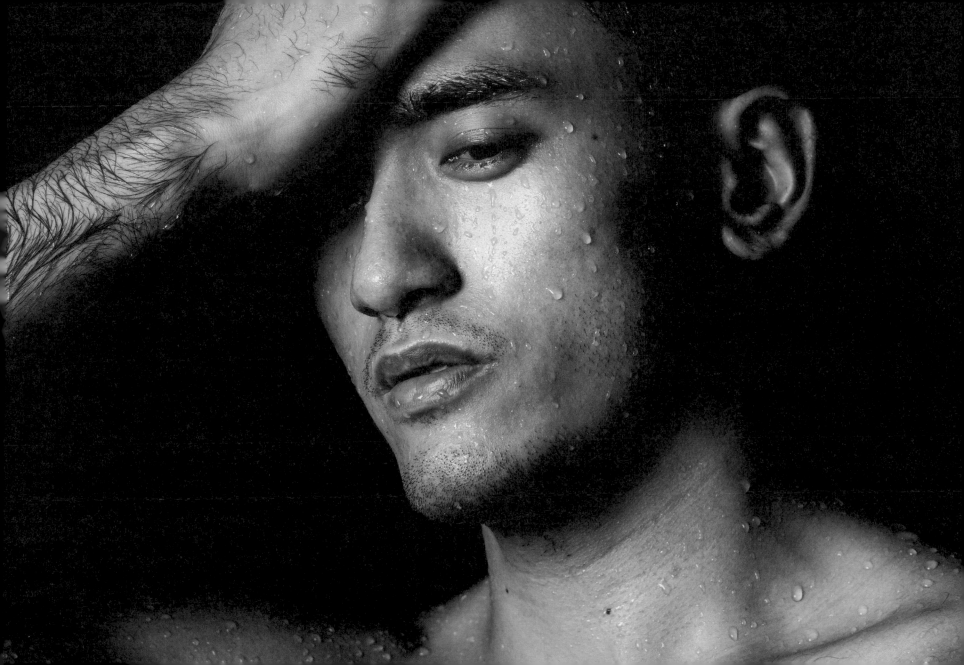

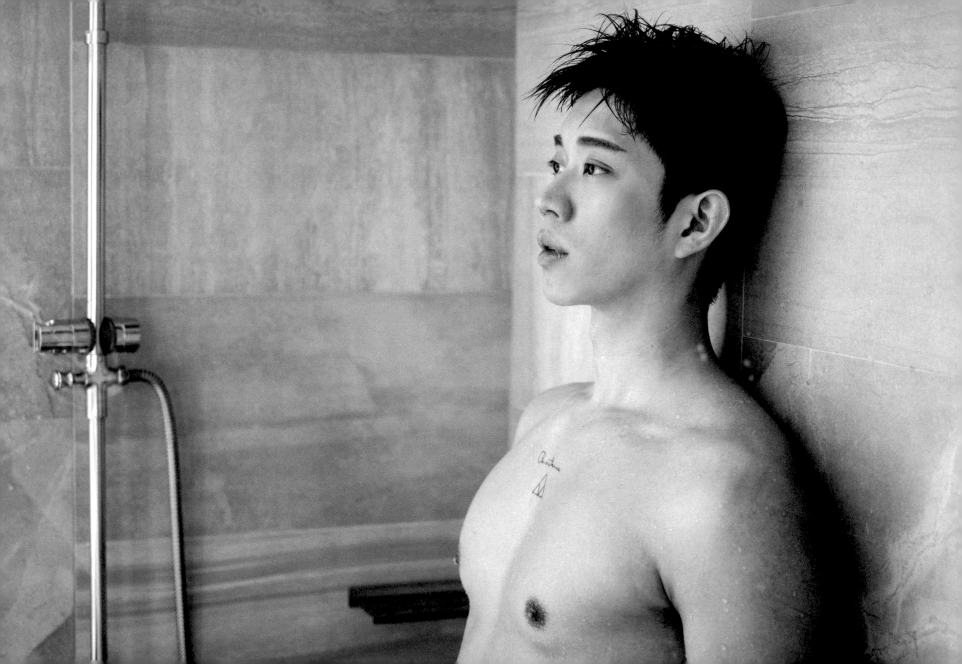

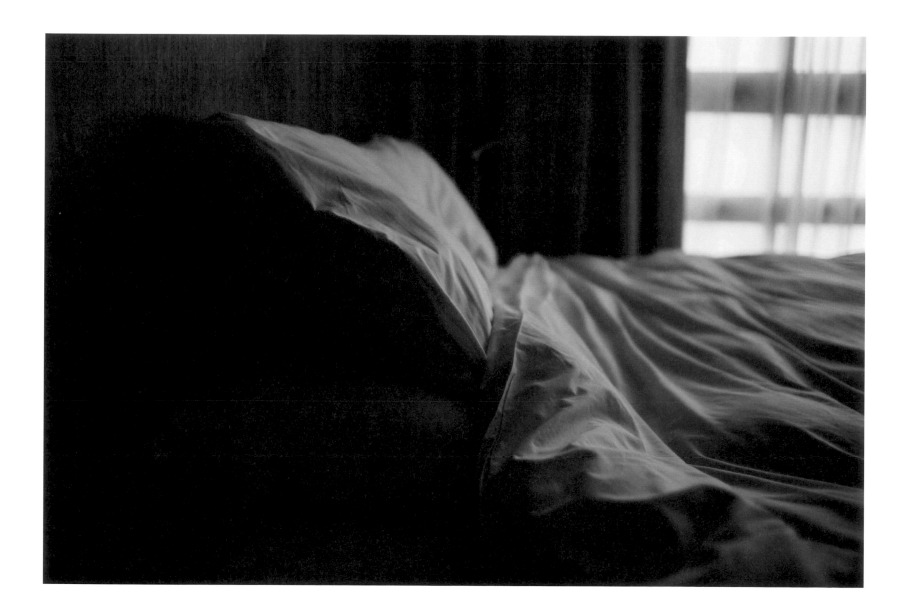

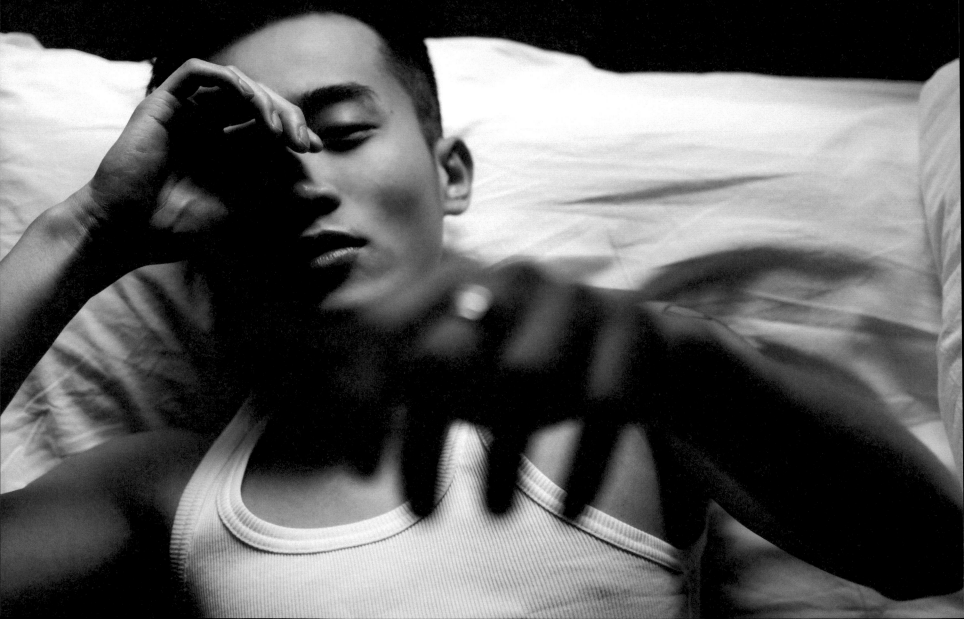

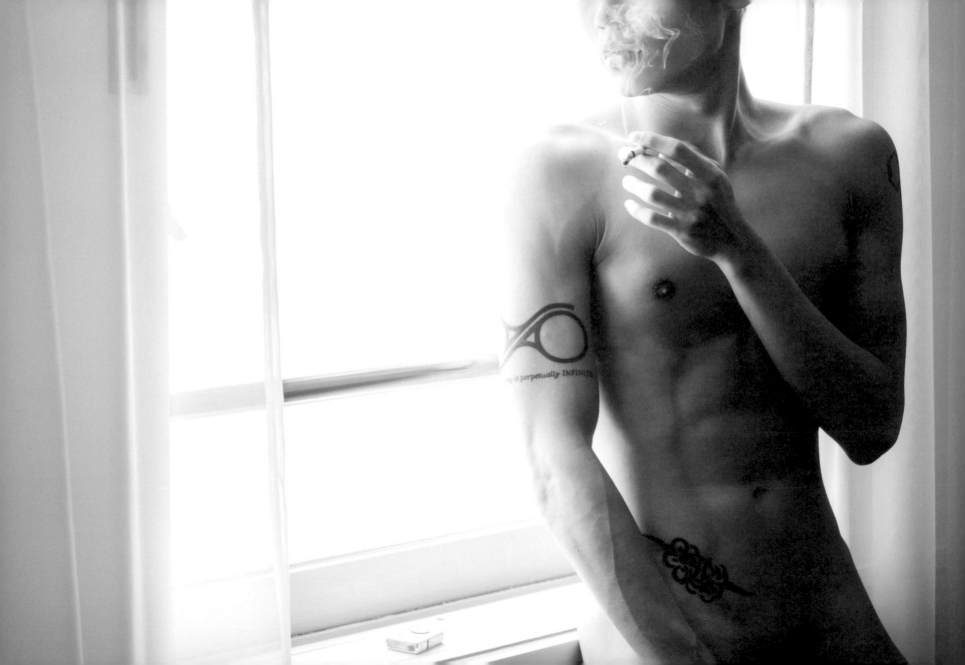

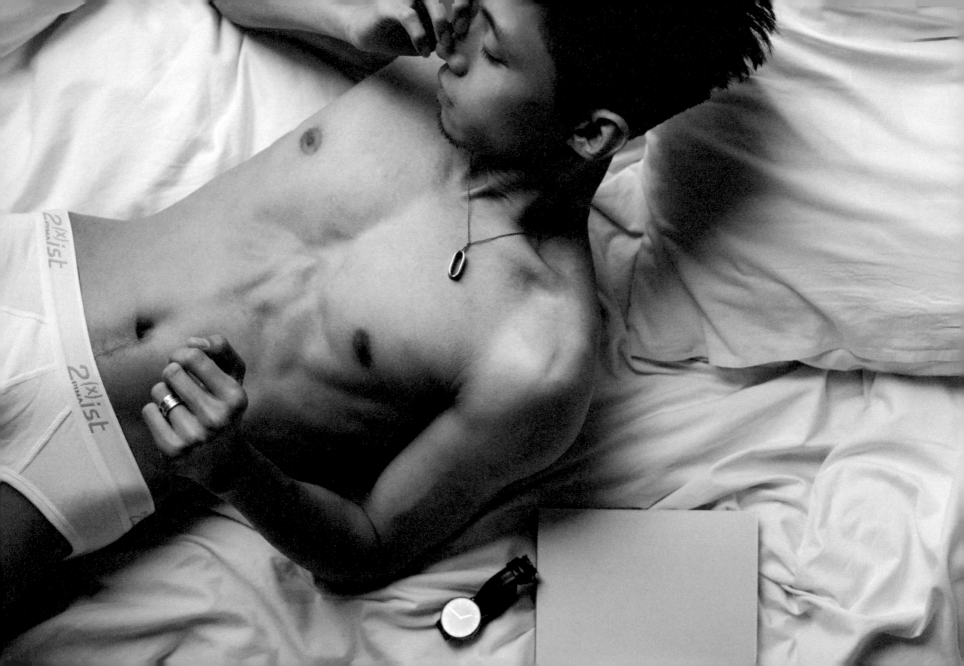

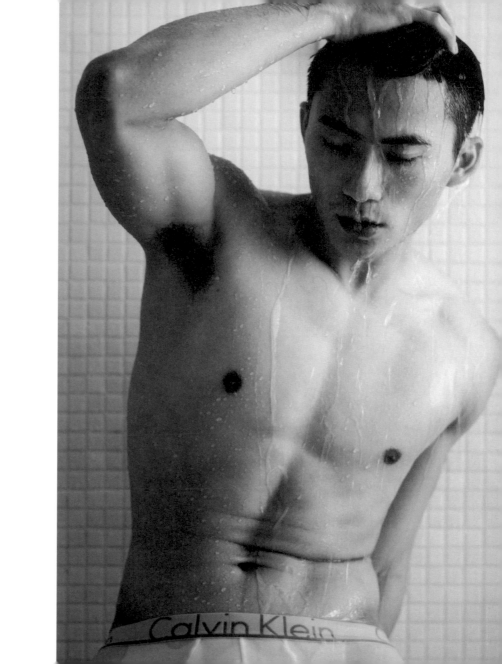

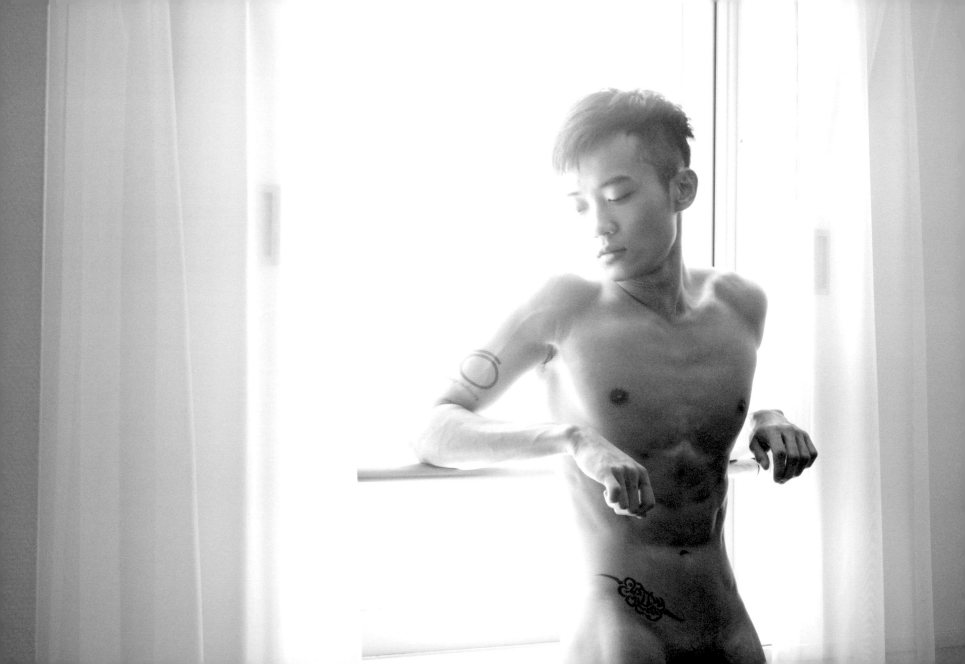

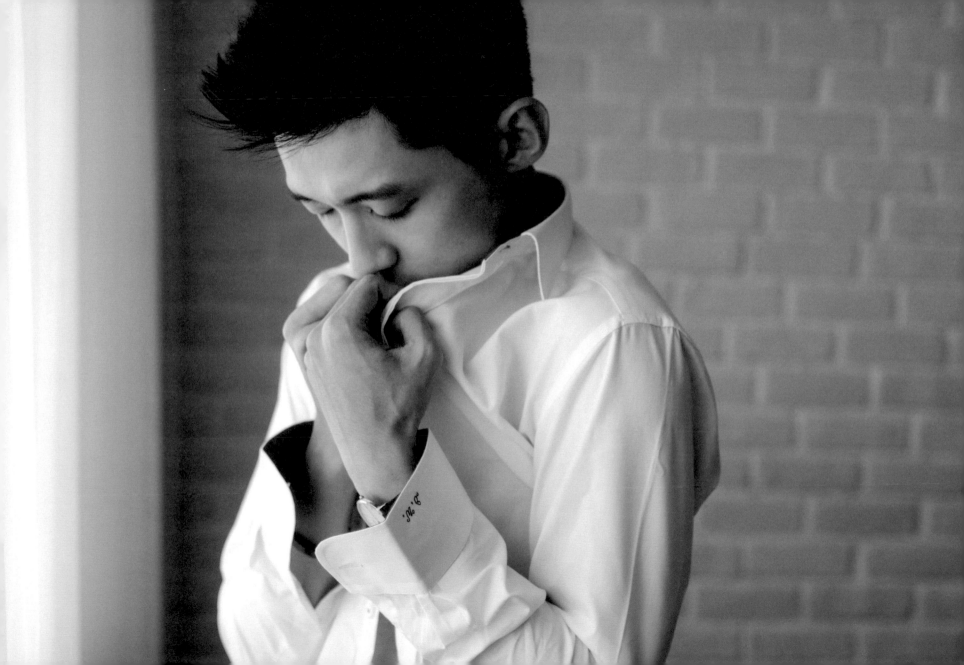

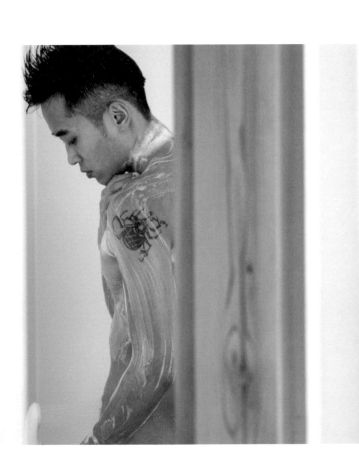
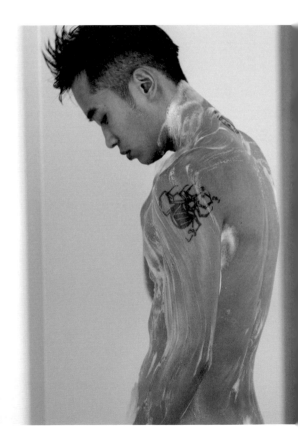

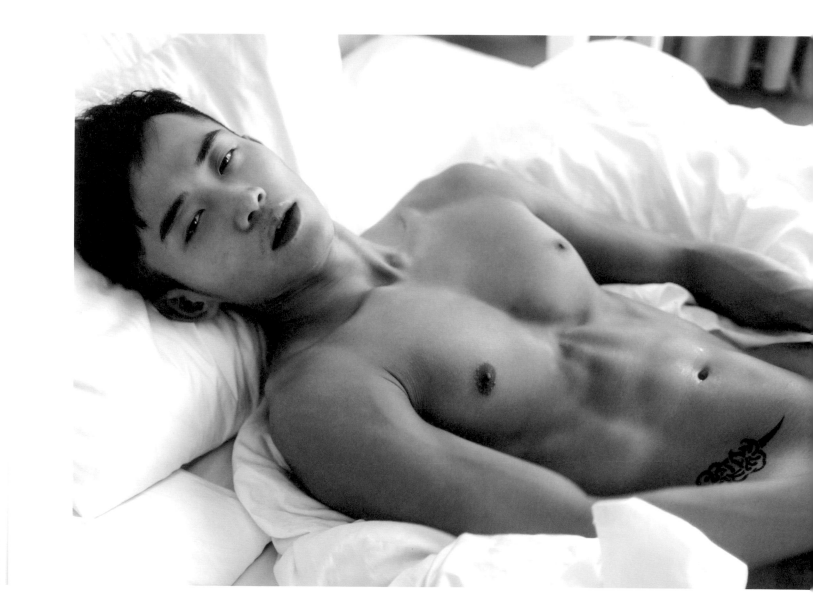

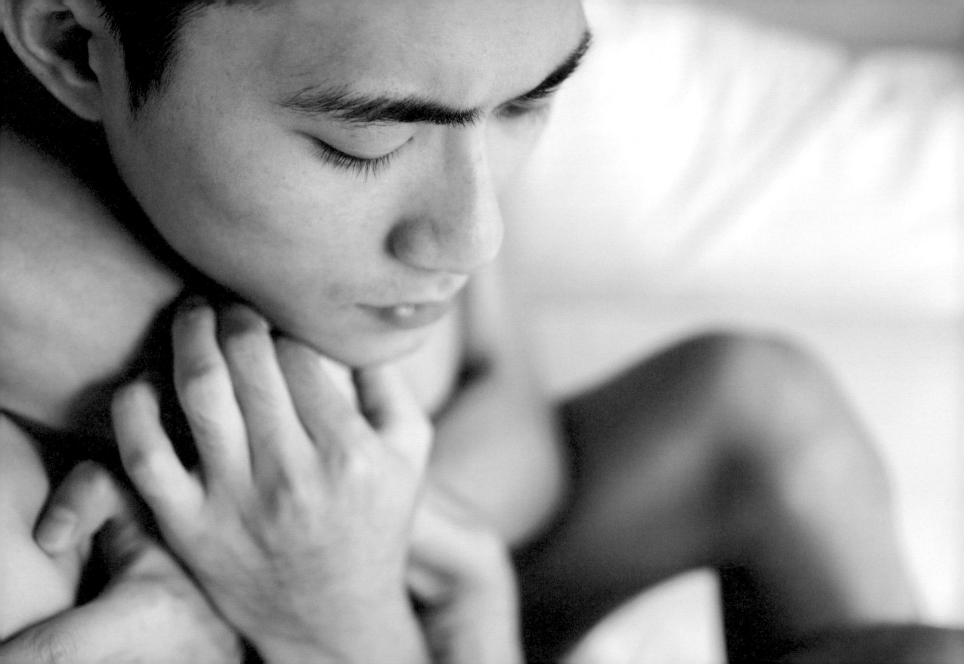

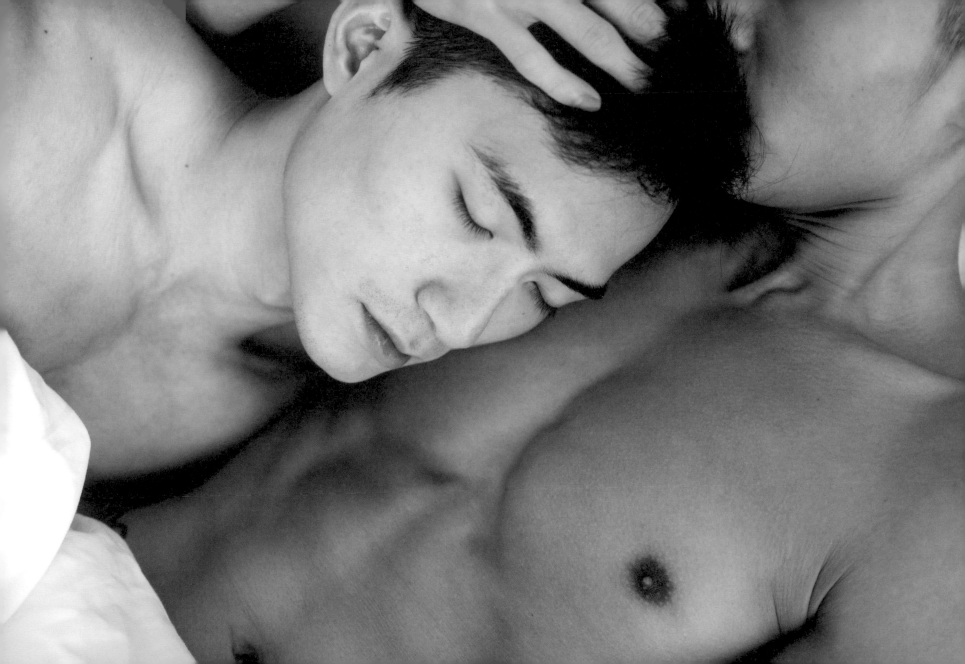

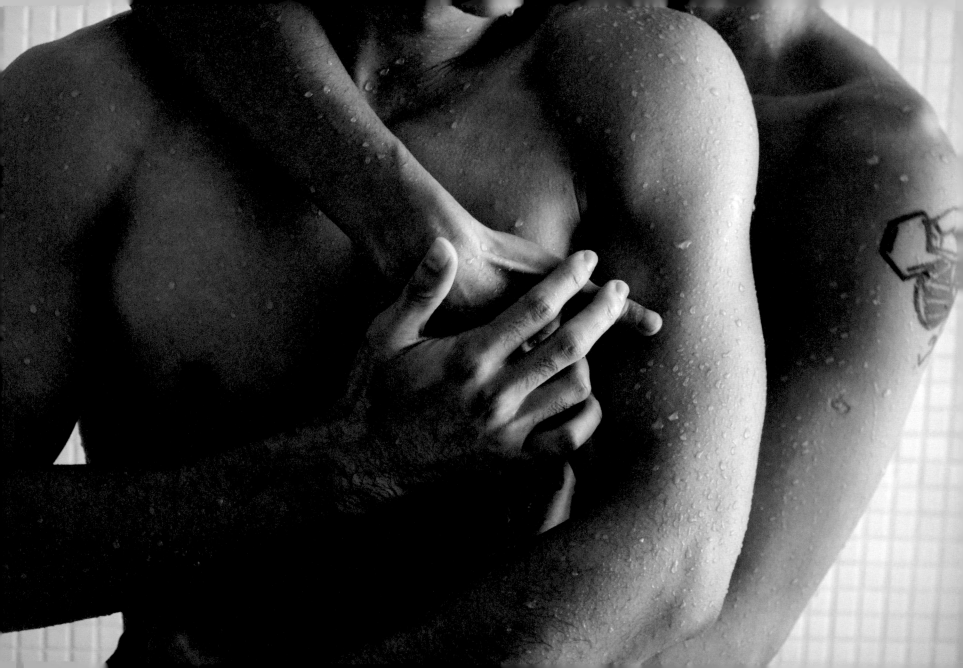

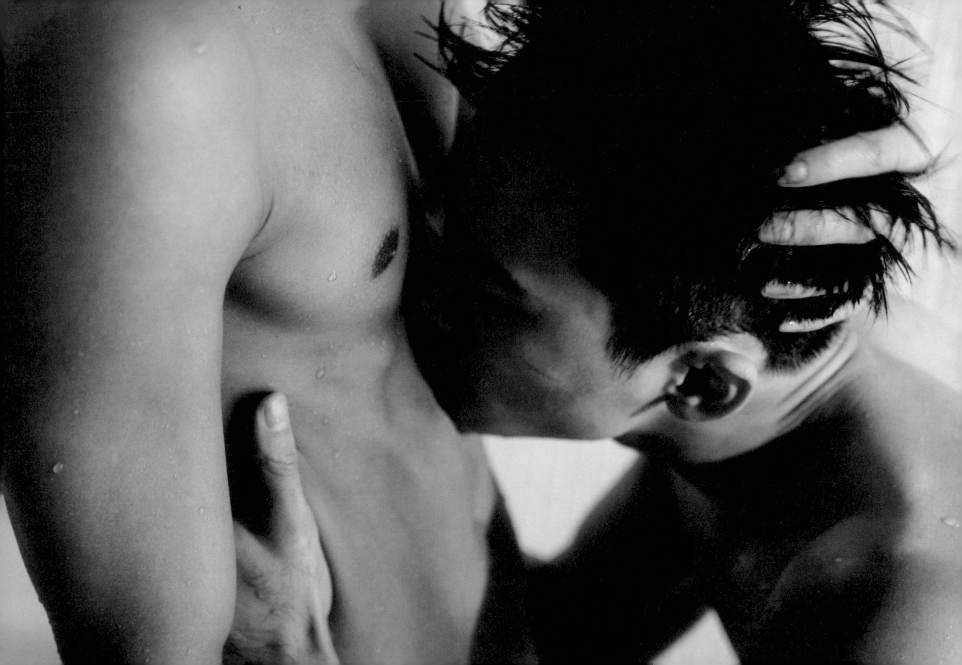

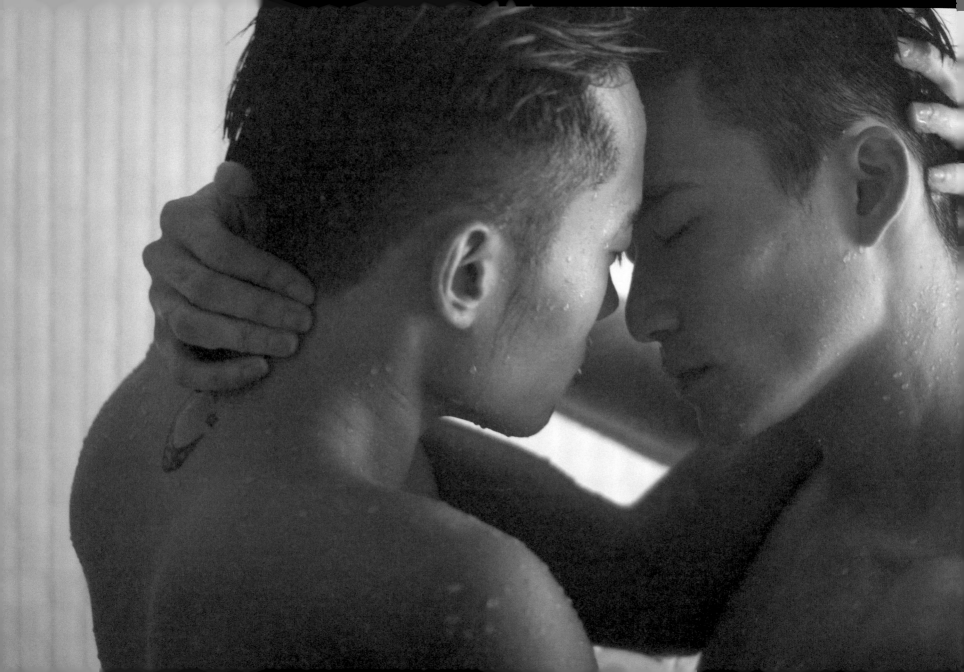

身、體、髮、膚。
你、你、你、你，可能都相仿，似是非是。

只是，重新認識陌生的胴體，
卻反而容易憶起失去的遺憾。

那種疼痛，
絕不是一個類品，就可以替代。

你是你，我是我，他是他。

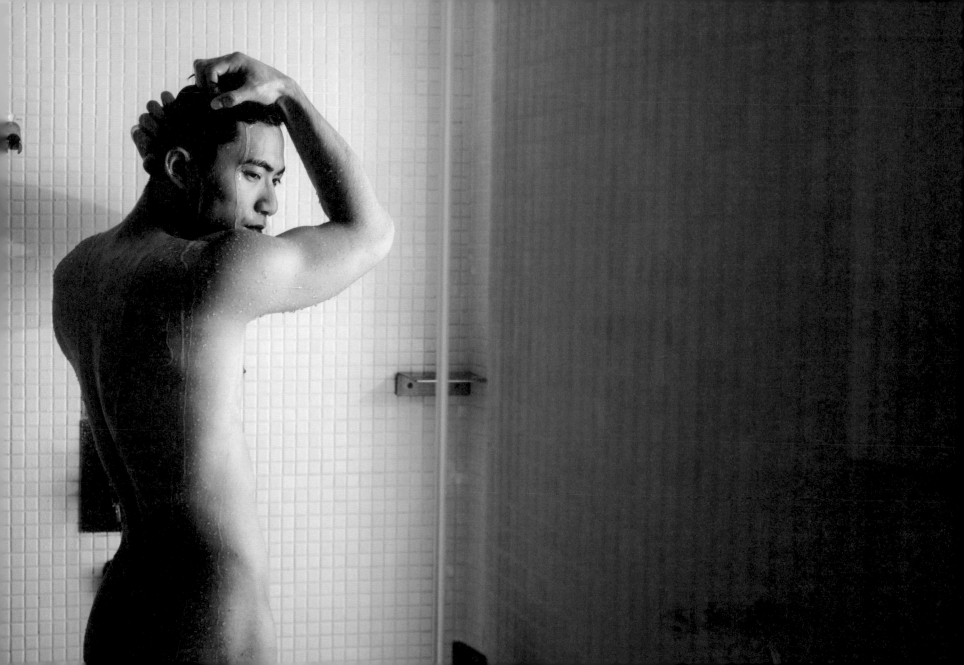

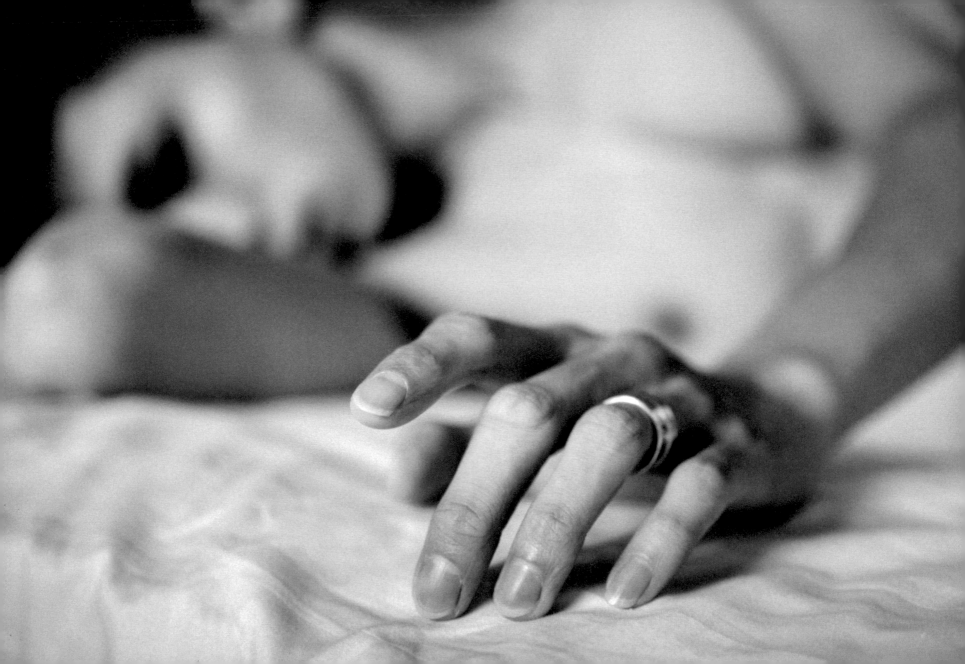

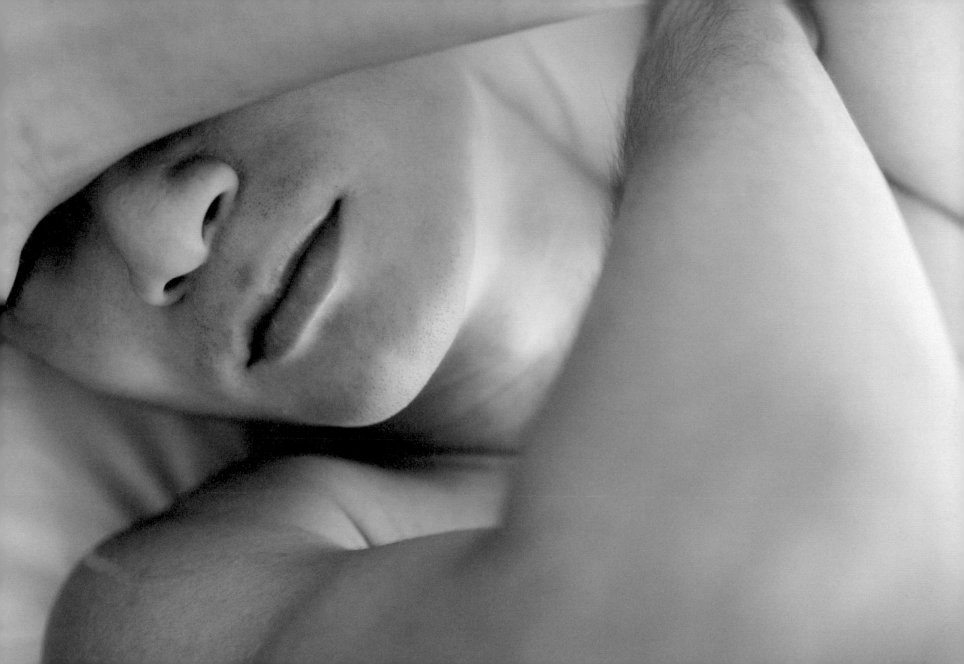

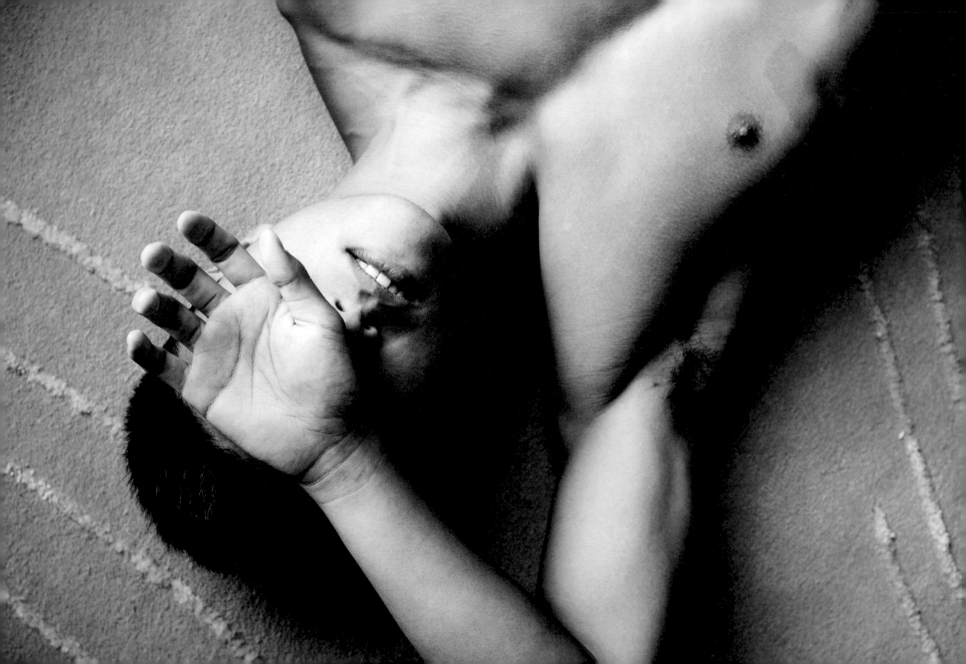

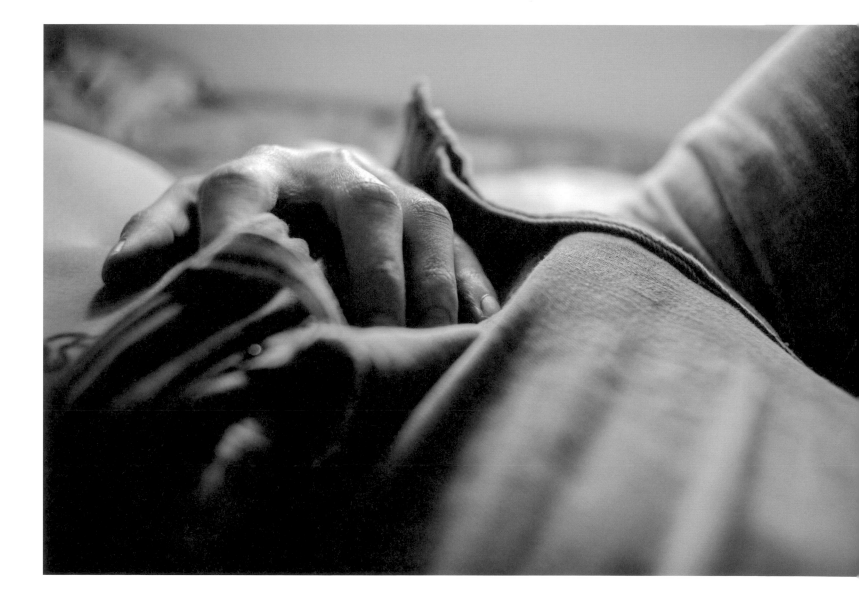

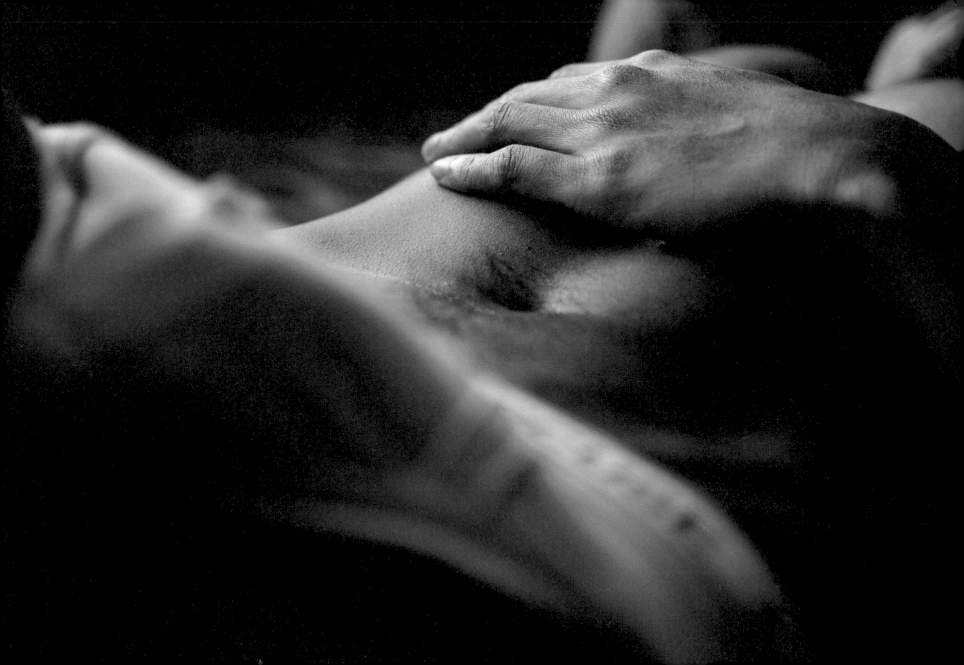

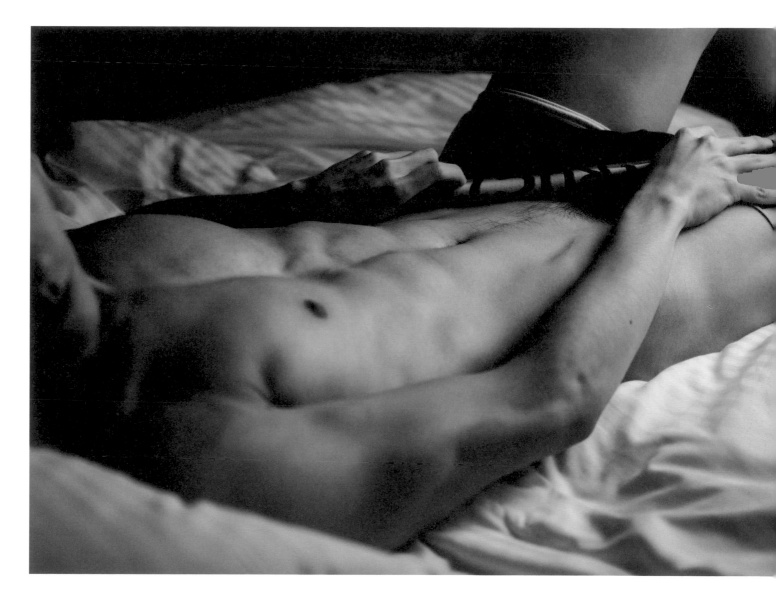

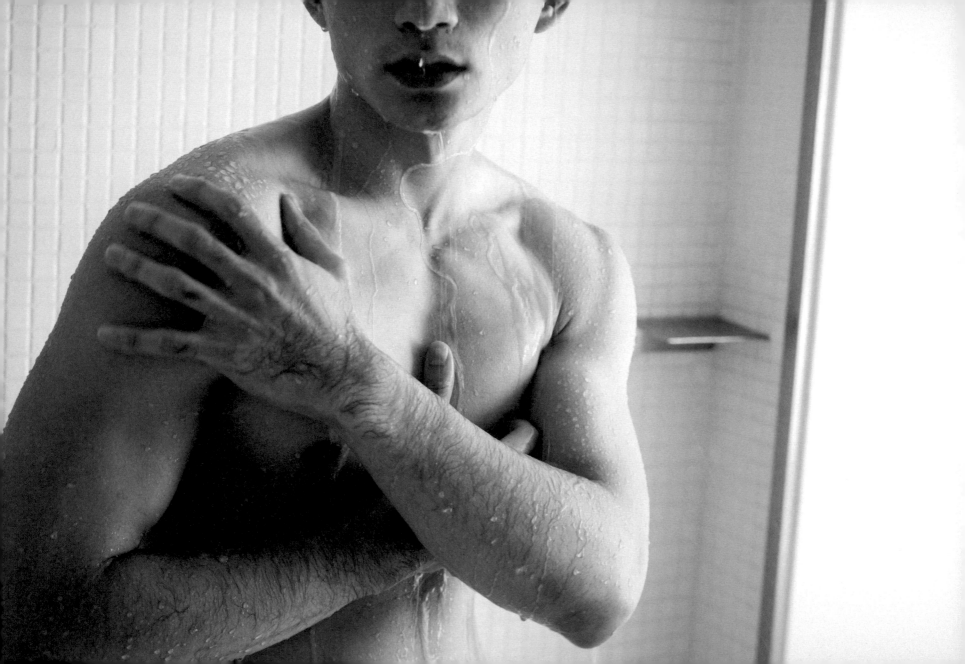

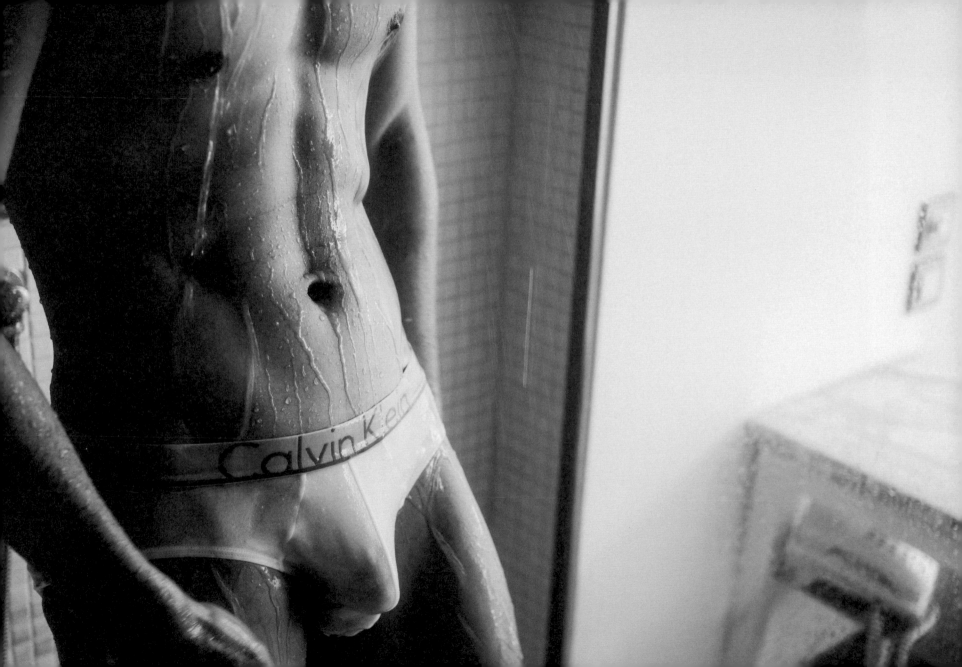

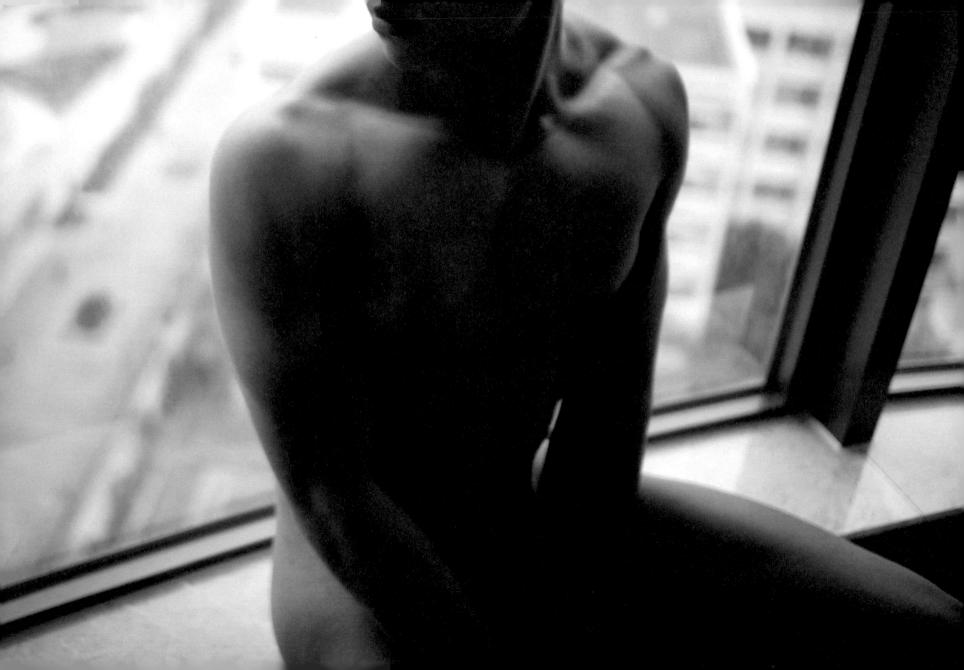

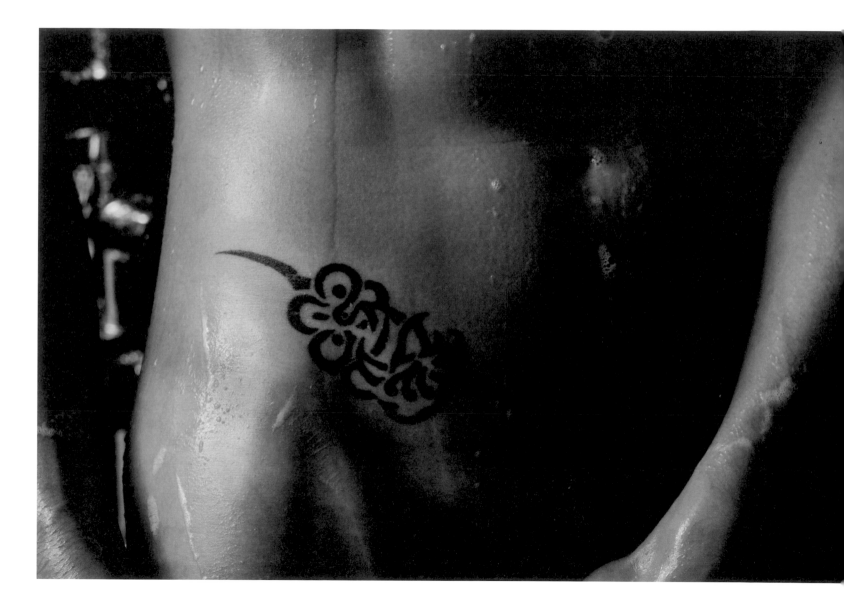

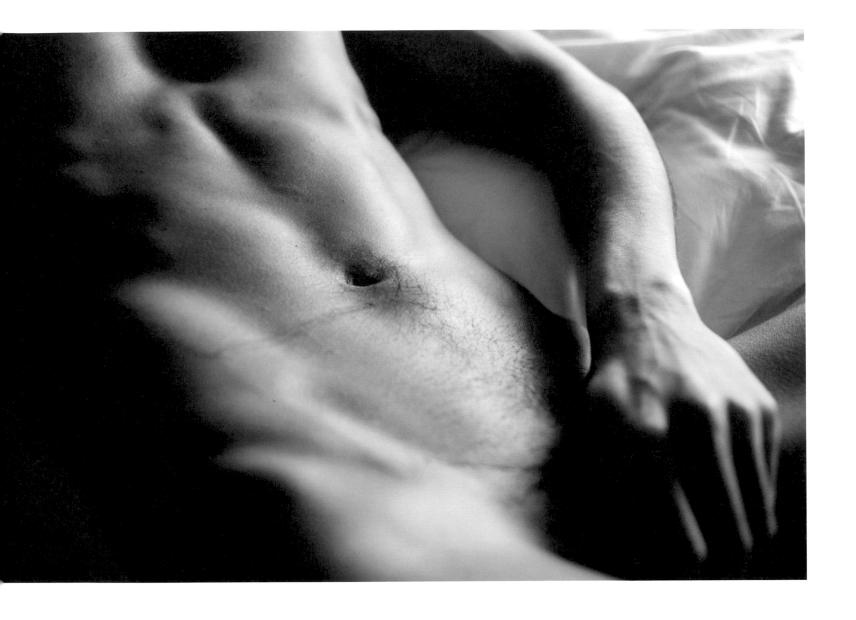

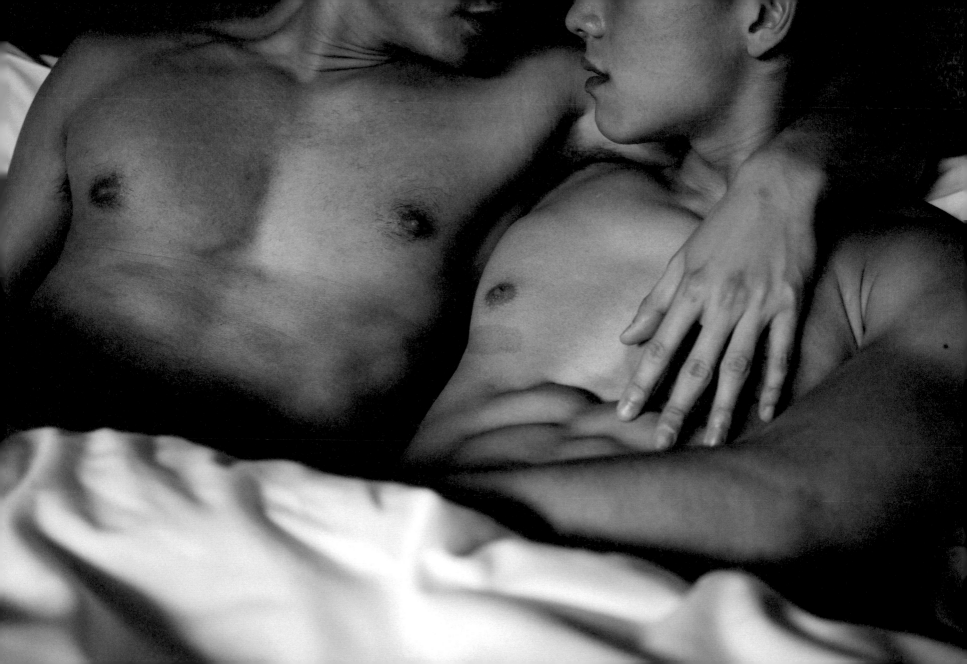

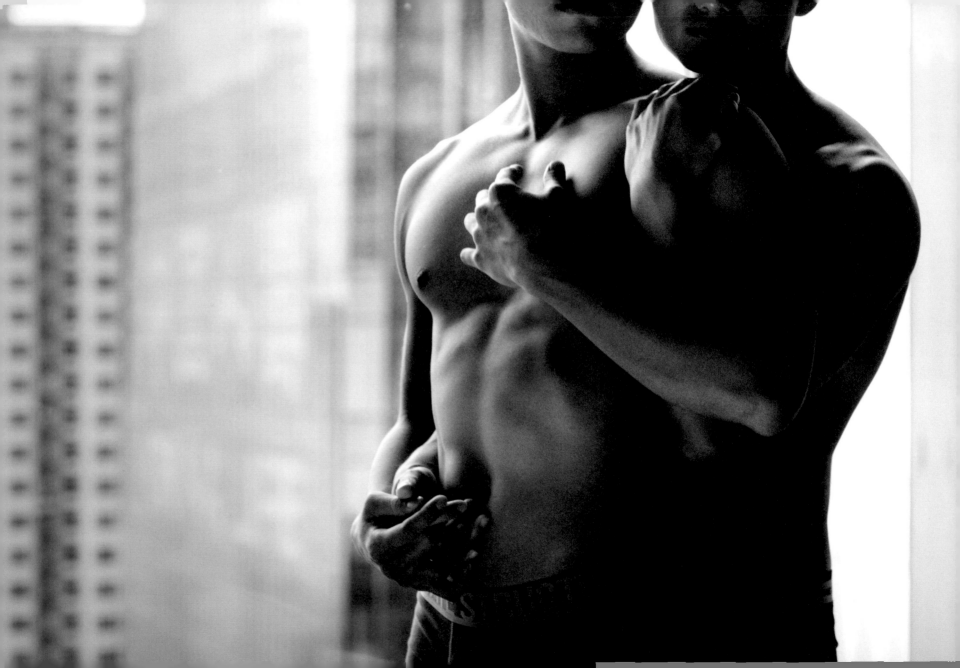

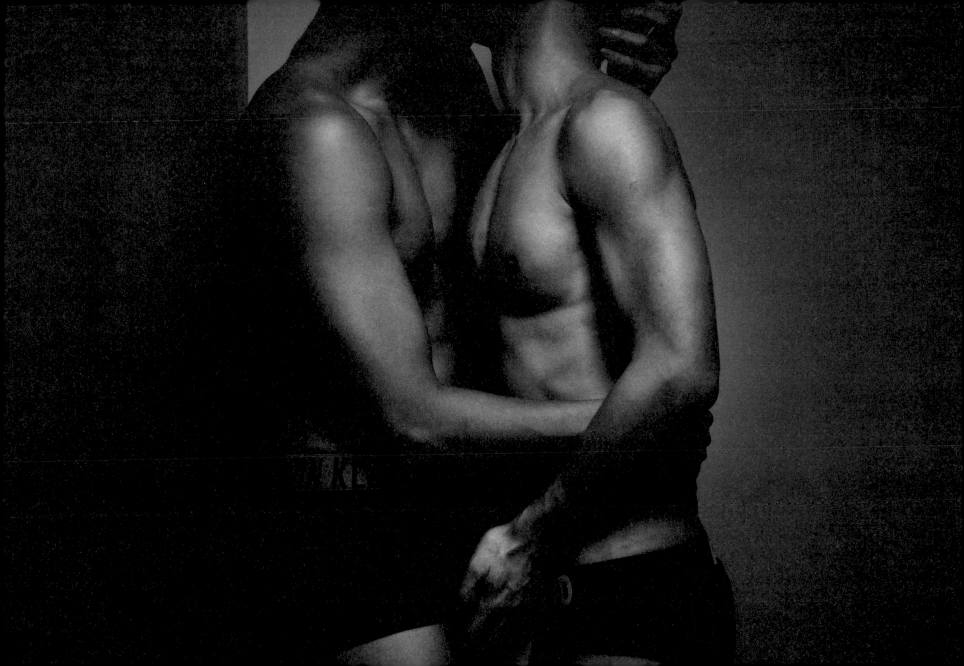

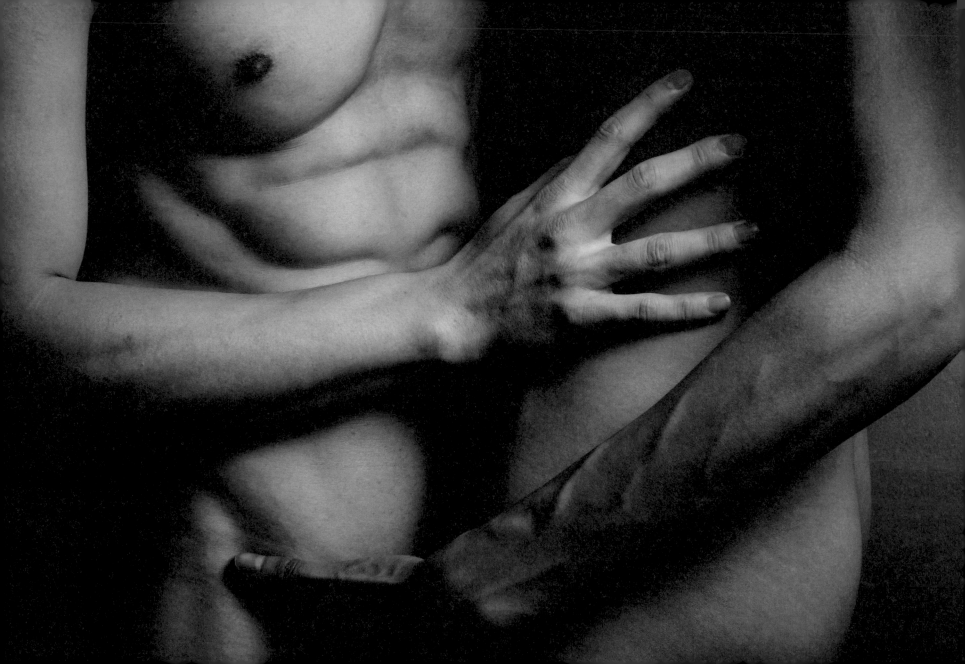

男子跌落深藍冰淵，
兀自在漩渦中掙扎。

在淺嚐薔薇色禁果之後，
卻怎麼也洗不清藍色花瓣的味道。

「原來真正喜歡的，
是你還不屬於我的時候，
那個自由自在的模樣。」
男子說。

或許我們真正喜歡的都是自己；
而對方，其實從來與自己無關。

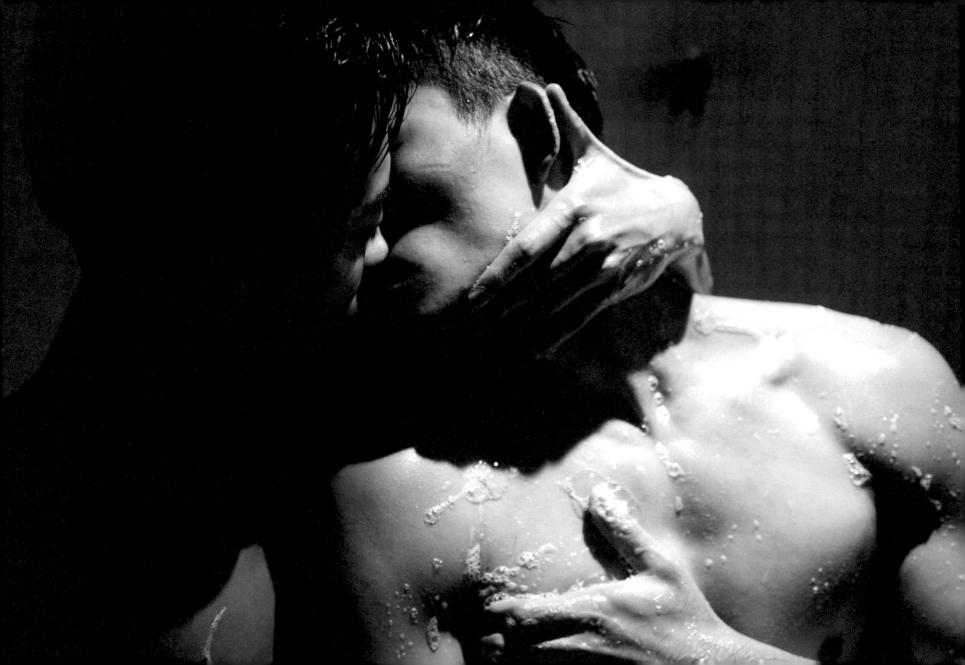

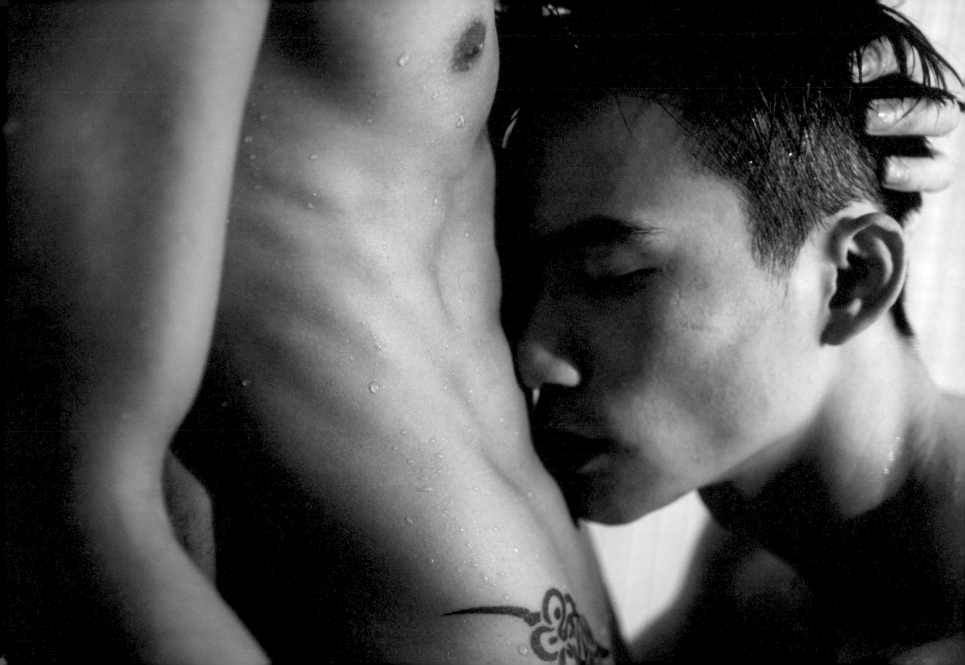

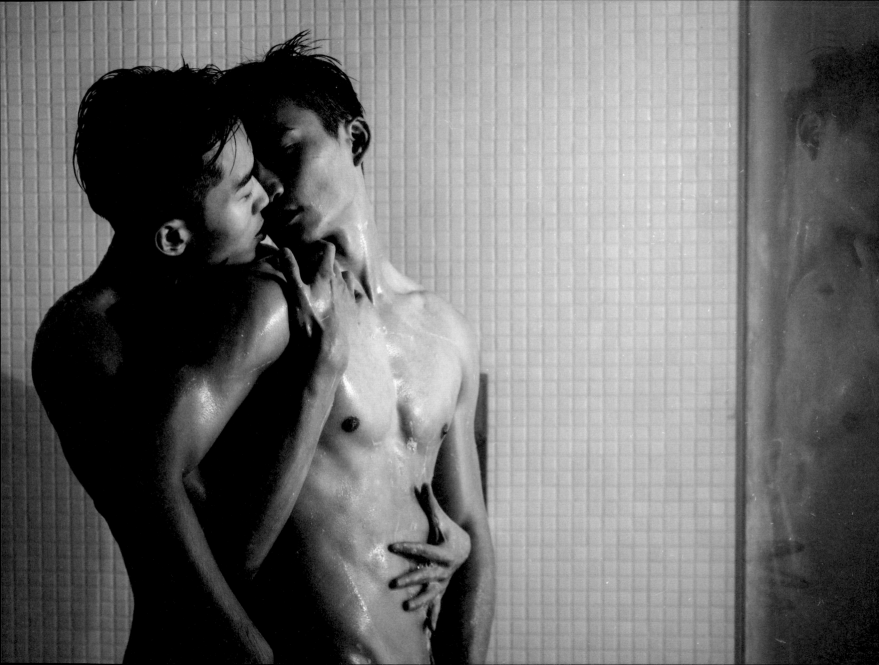

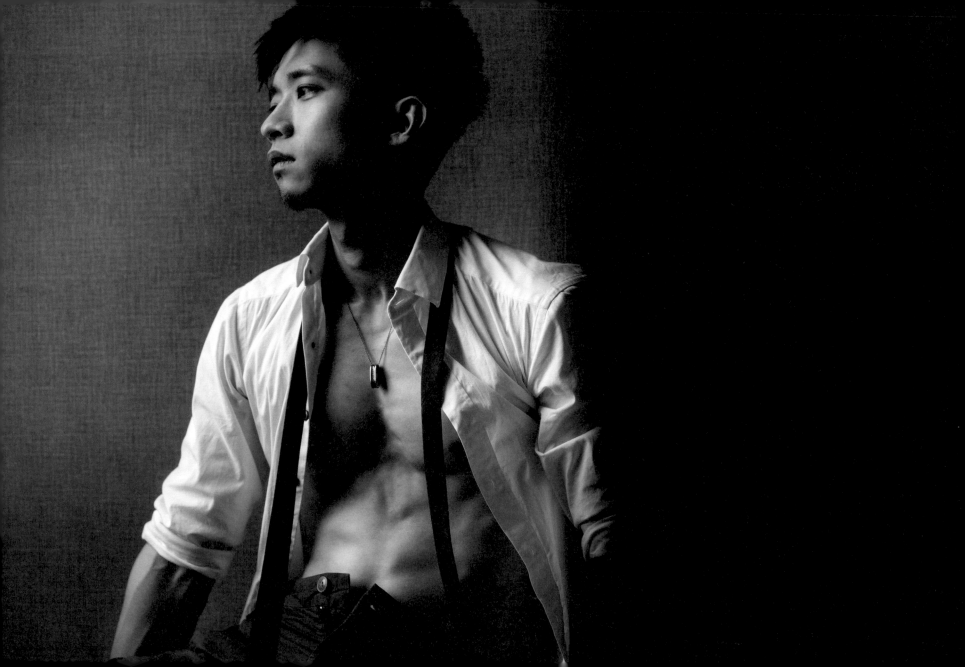

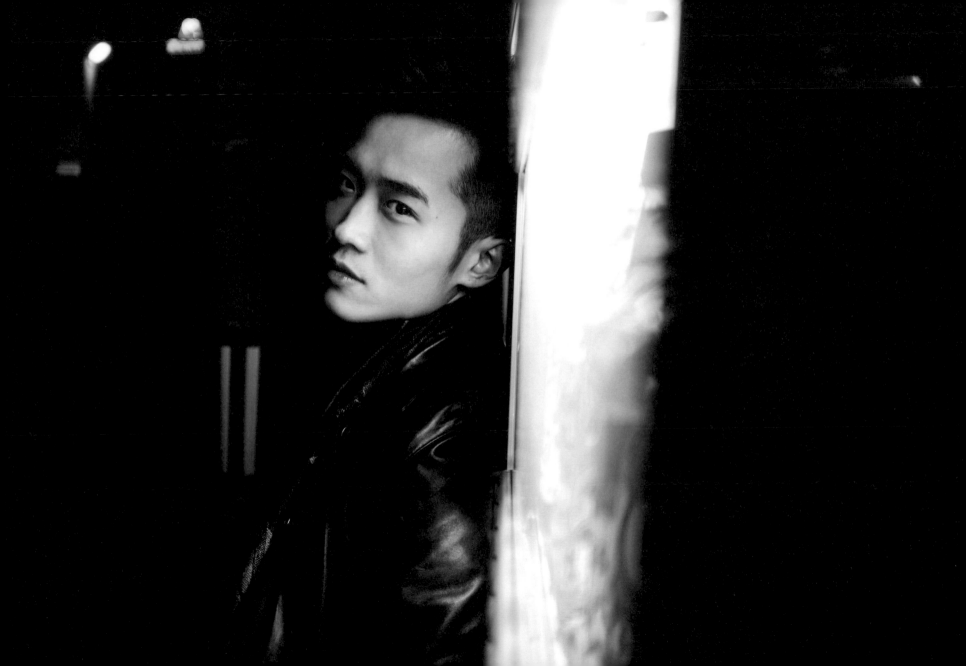

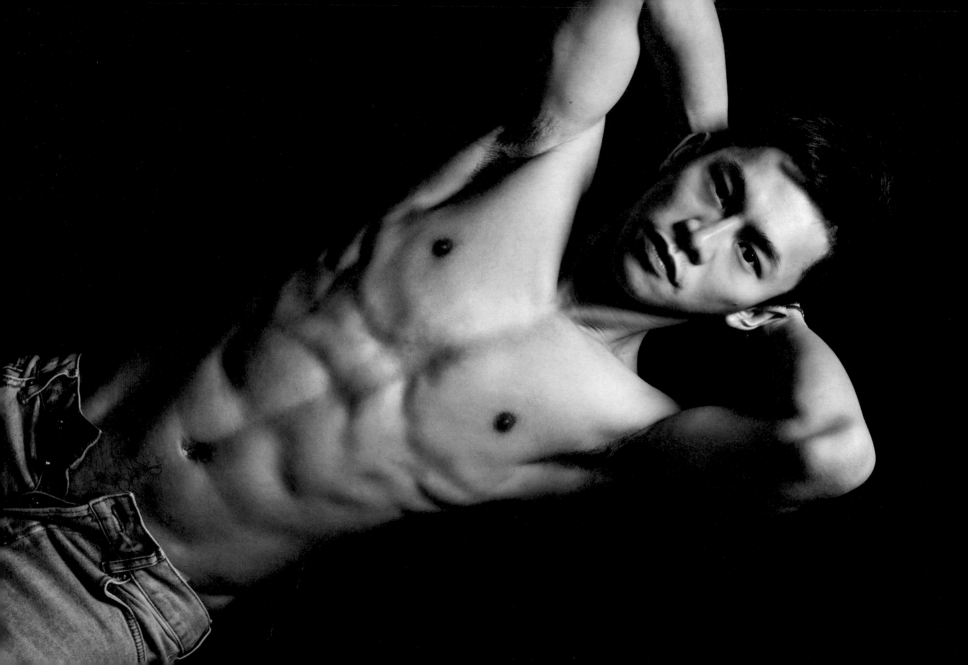

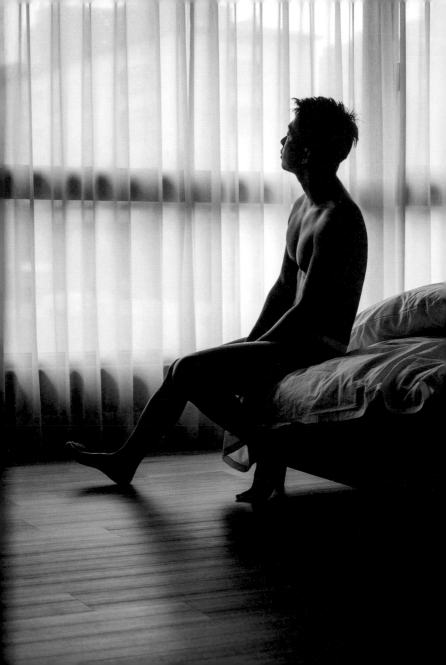

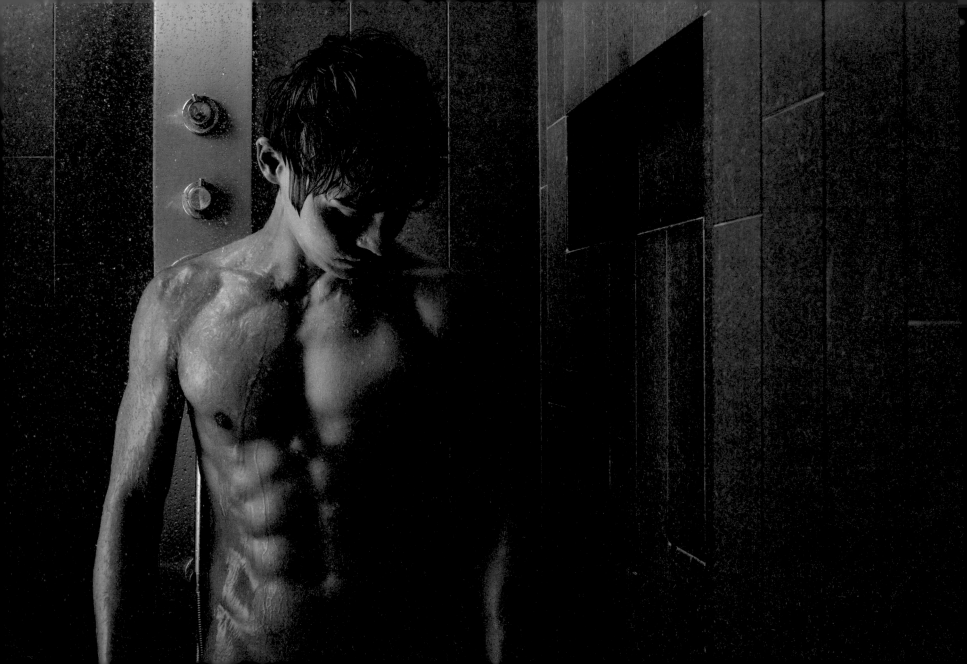

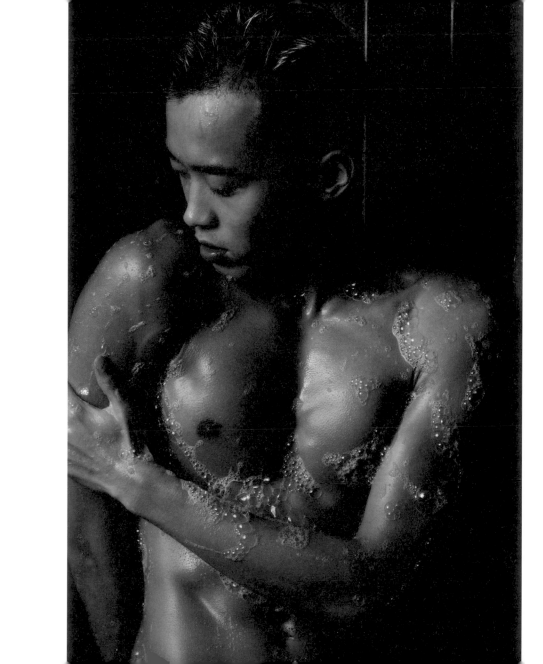

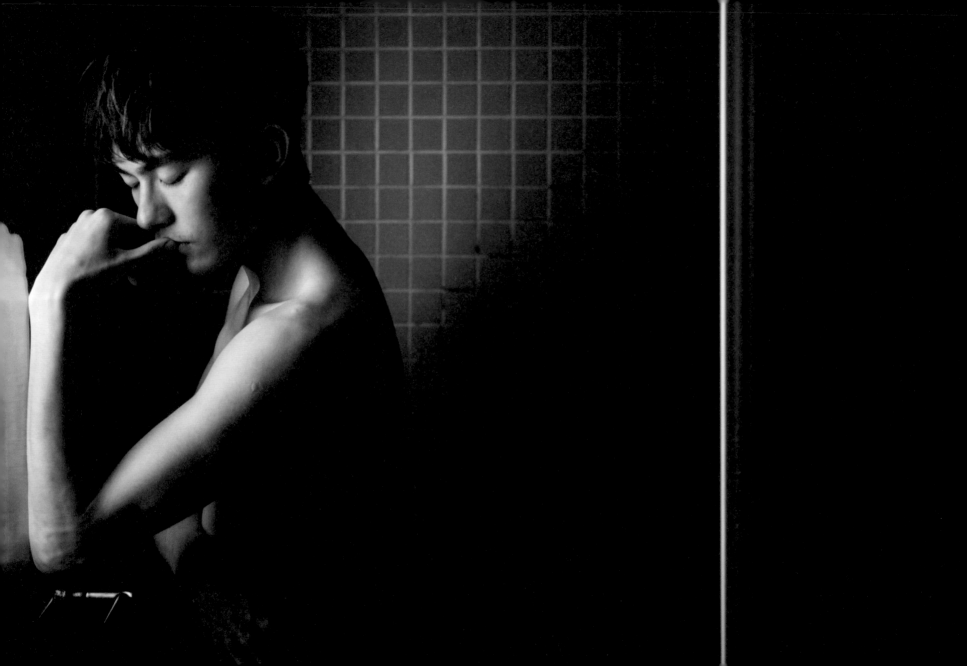

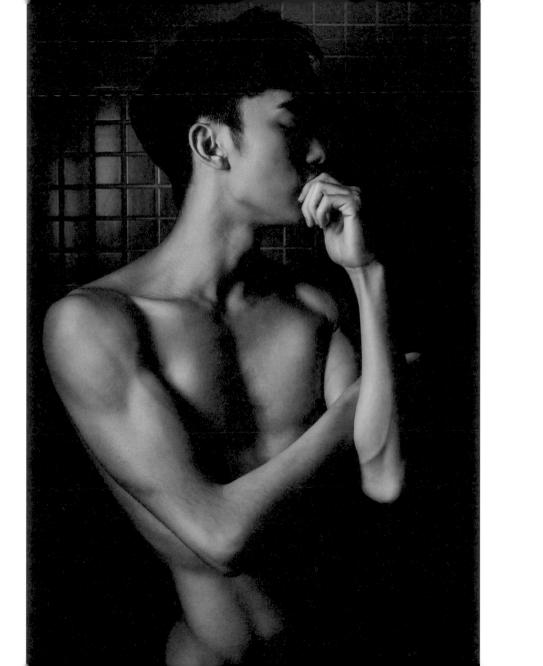

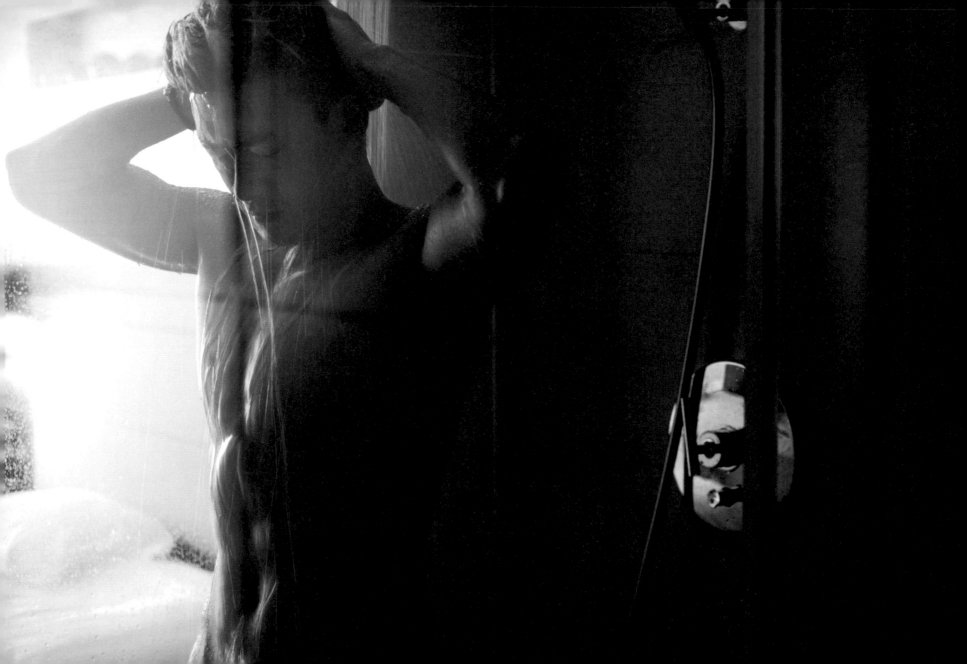

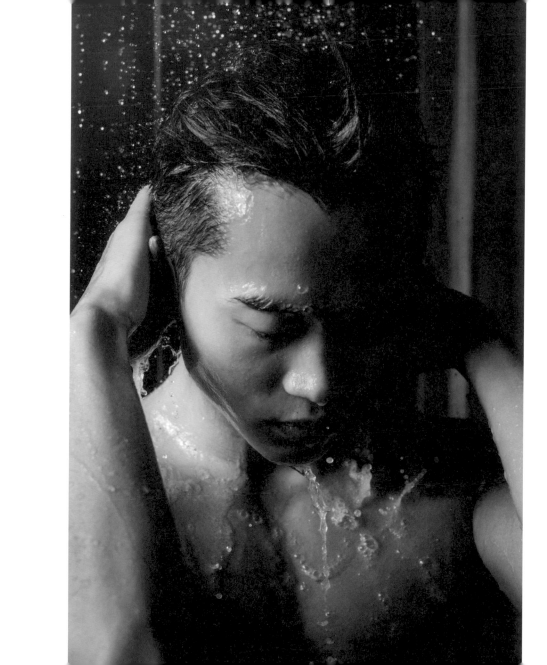

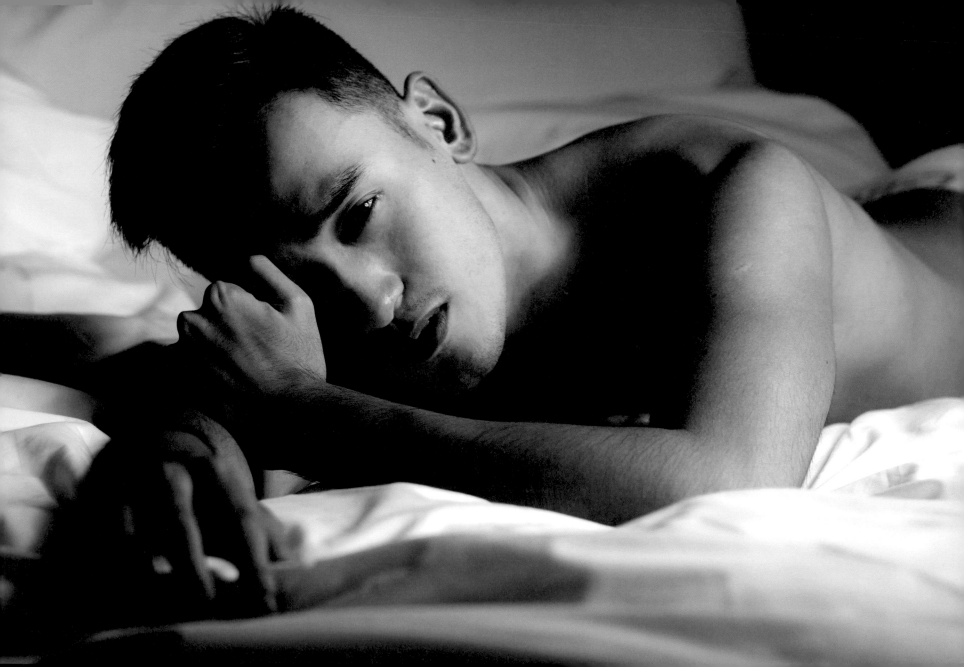

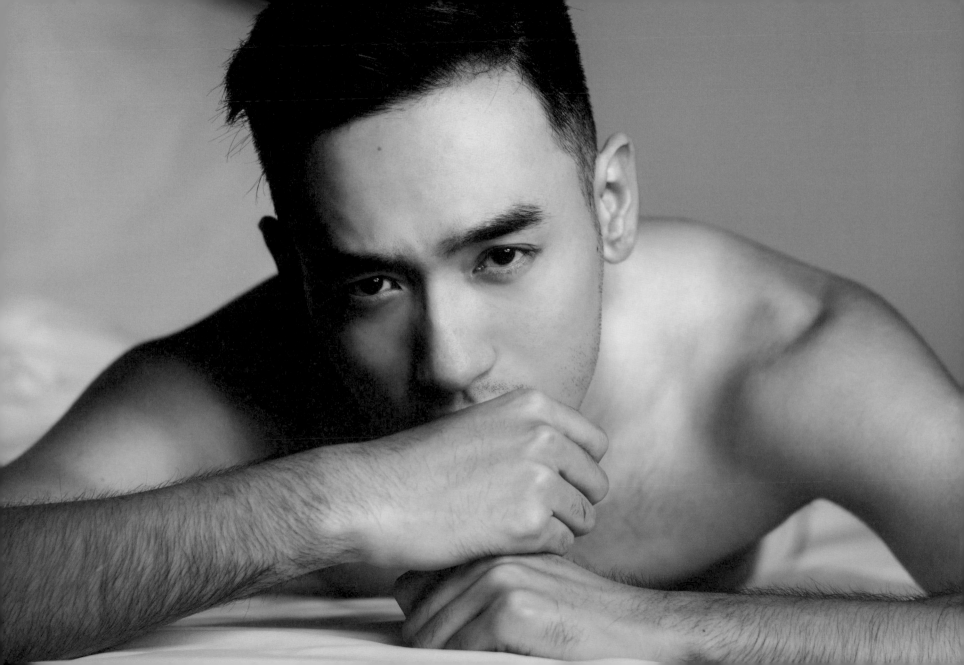

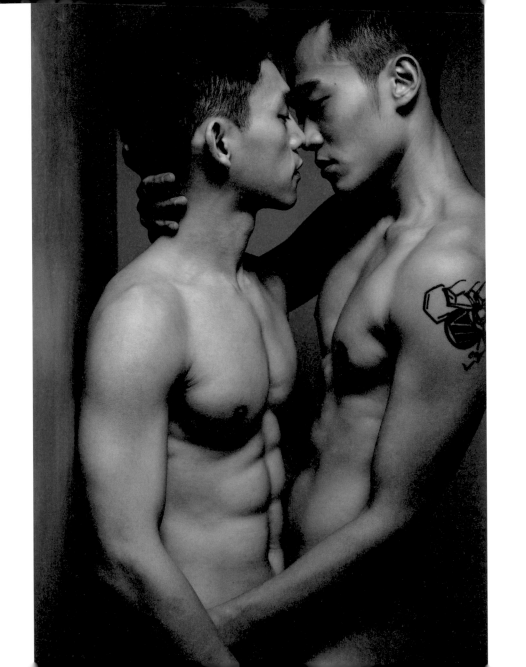

早春深夜的海邊，沒有任何光點。
那是他倆初次一齊看海。

無星，無月。僅有兩只螢火蟲意外經過。

「不出所料，是一片漆黑，因爲我們都是黑的。」他對天緩緩說道。

事實上，沒有人純白無暇，
只差是否有承認自己是黑、又有多黑的勇氣。

黑與黑在黑裡緊擁，
深深呼吸，像要把肺葉充盈到極限，
各自對著黑色海平線大喊，就一句話——。

黑，並不在此刻忽然消失。
你是否有種重新活過一遍的感覺？

黑，位在灰階色票的最末。
你是否有承認自己佇在哪一格的勇氣？

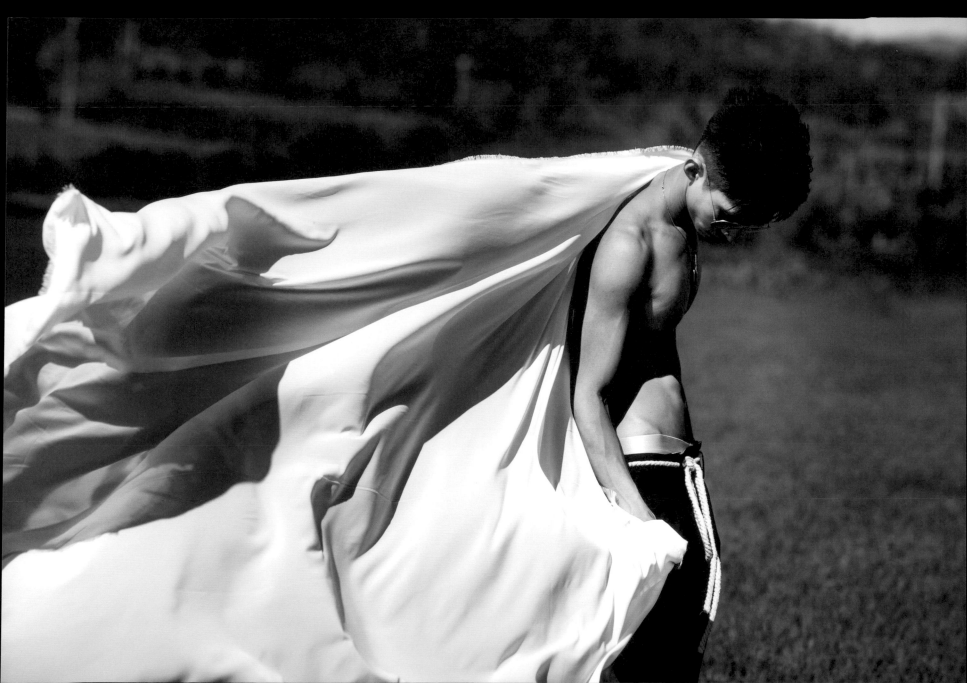

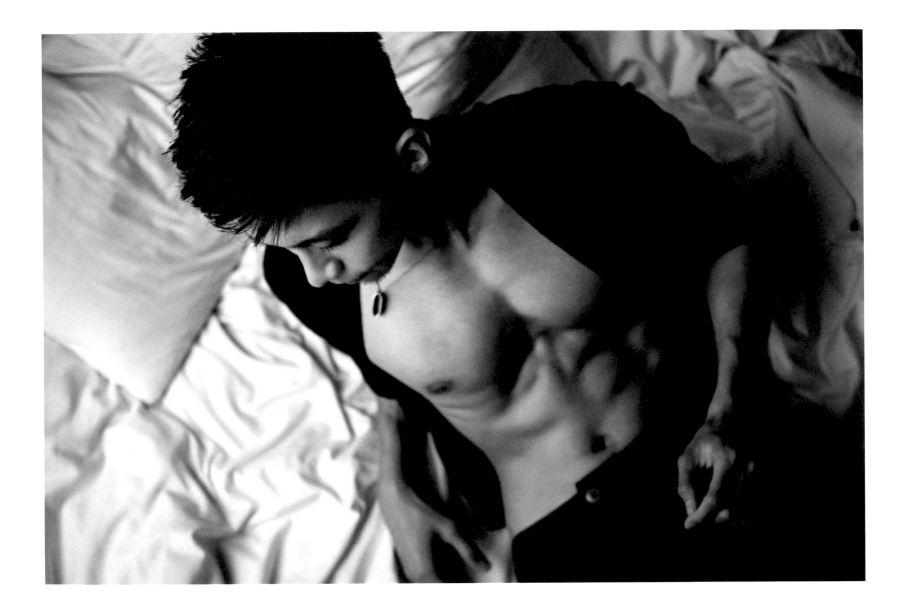

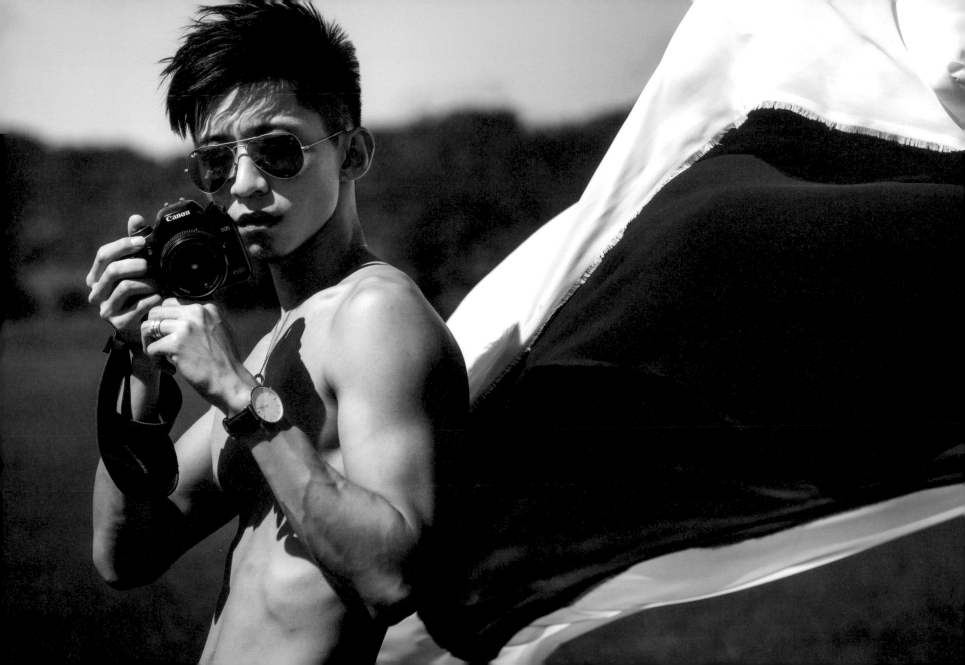

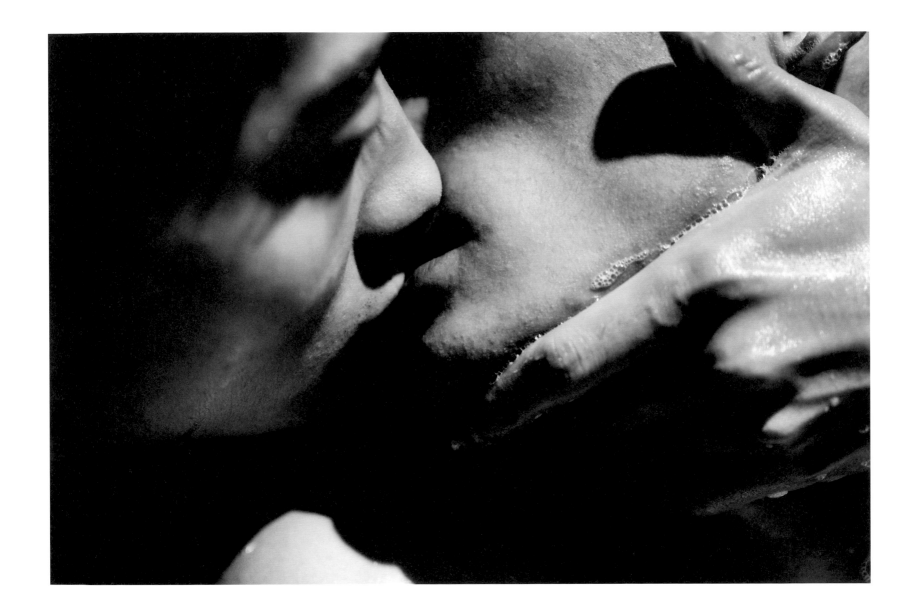

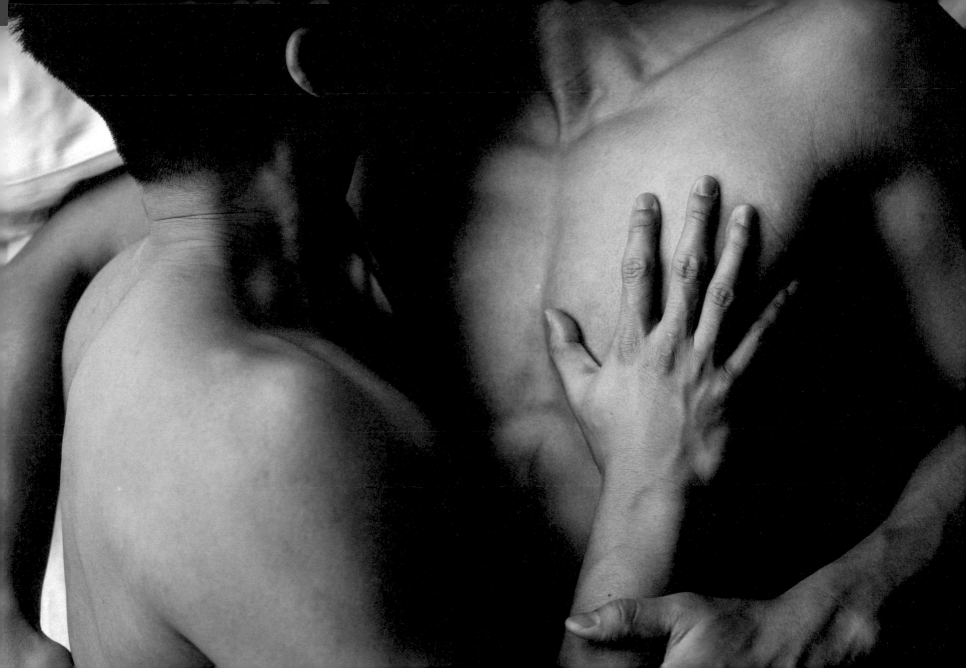

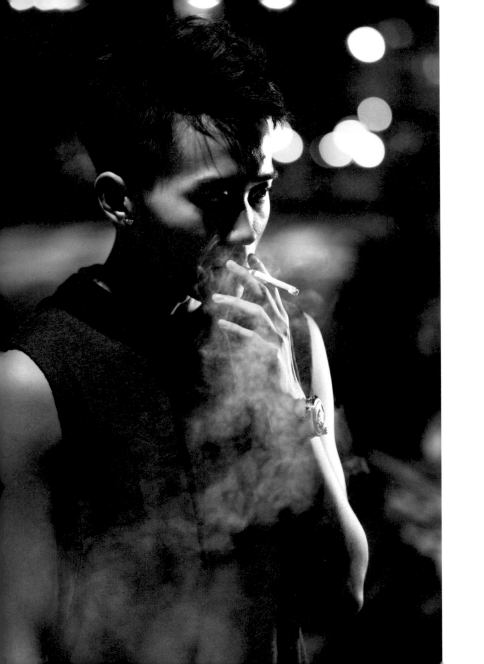

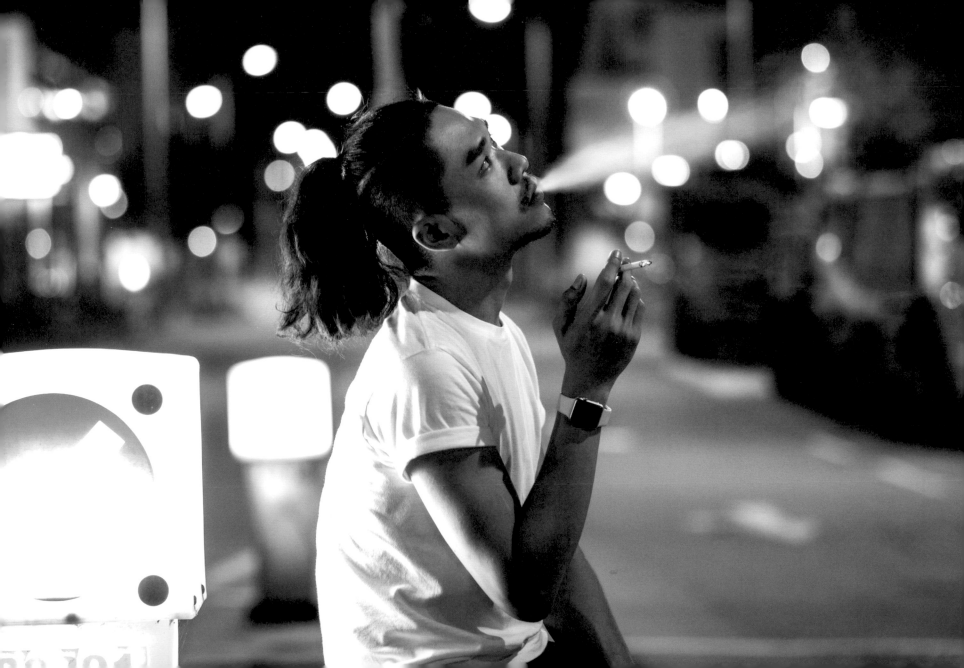

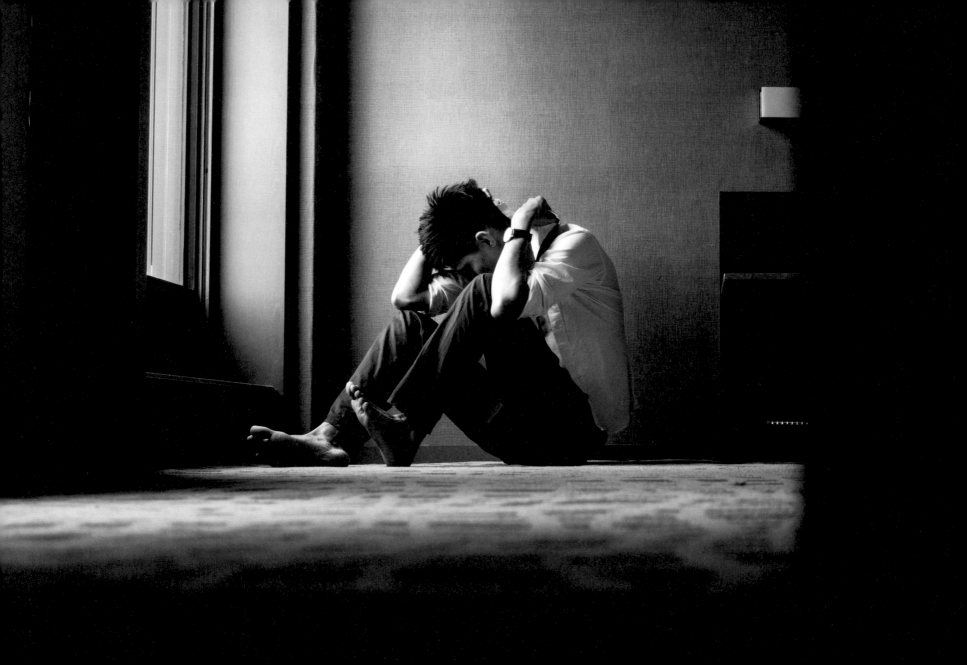

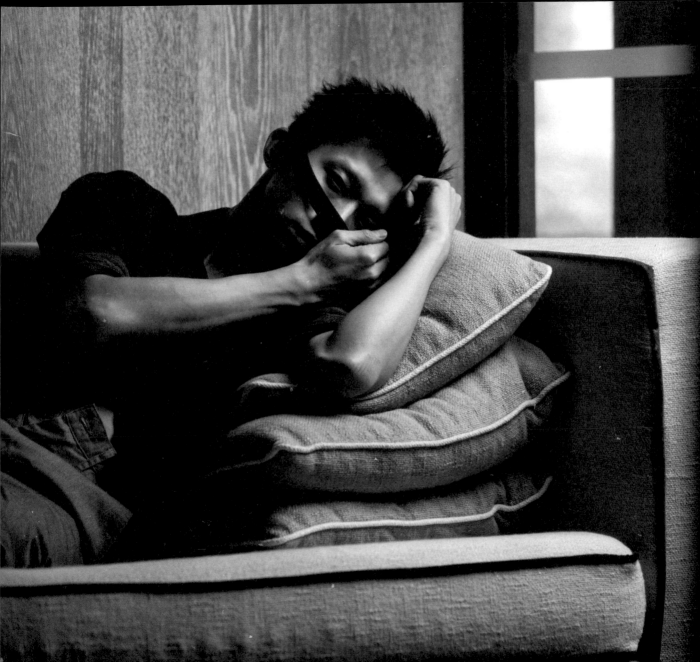

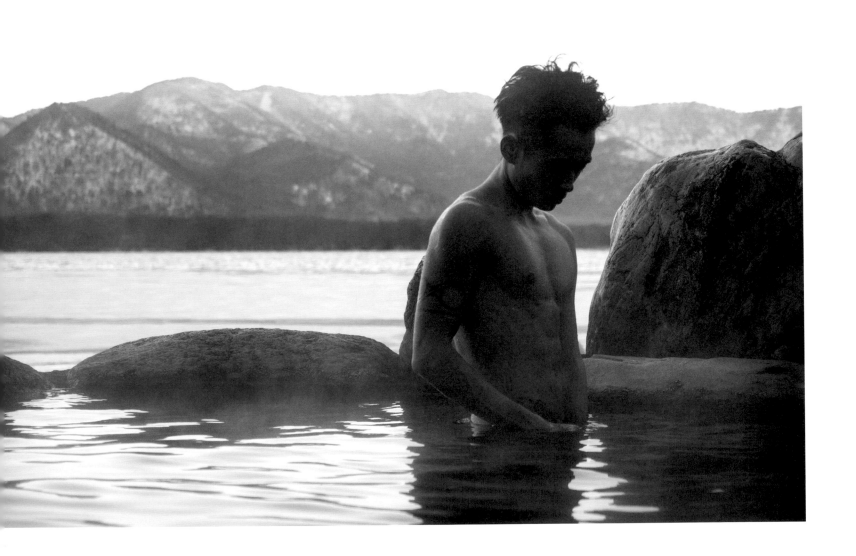

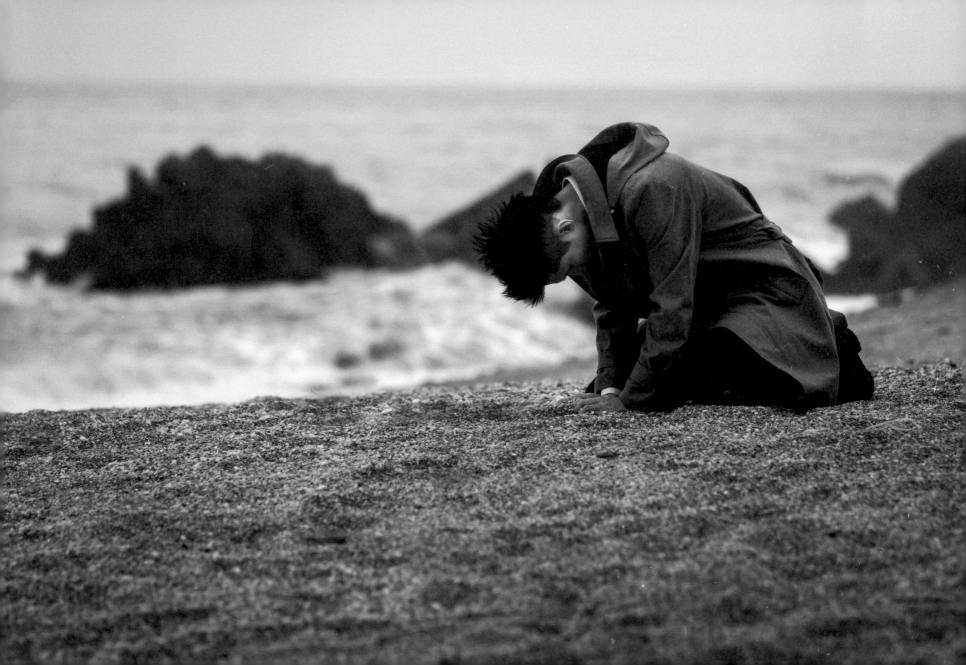

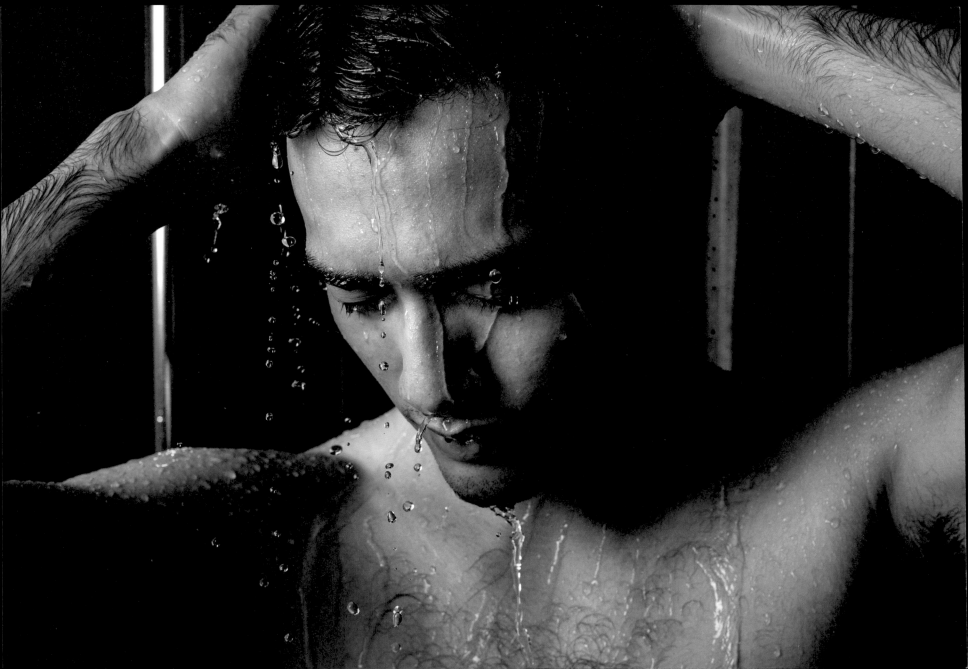

世間安得雙全法
不負如來不負卿

但曾相見便相知，相見何如不見時。
安得與君相訣絕，免教生死作相思。

但曾相見便相知，相見何如不見時，
安得與君相訣絕，免教生死作相思。

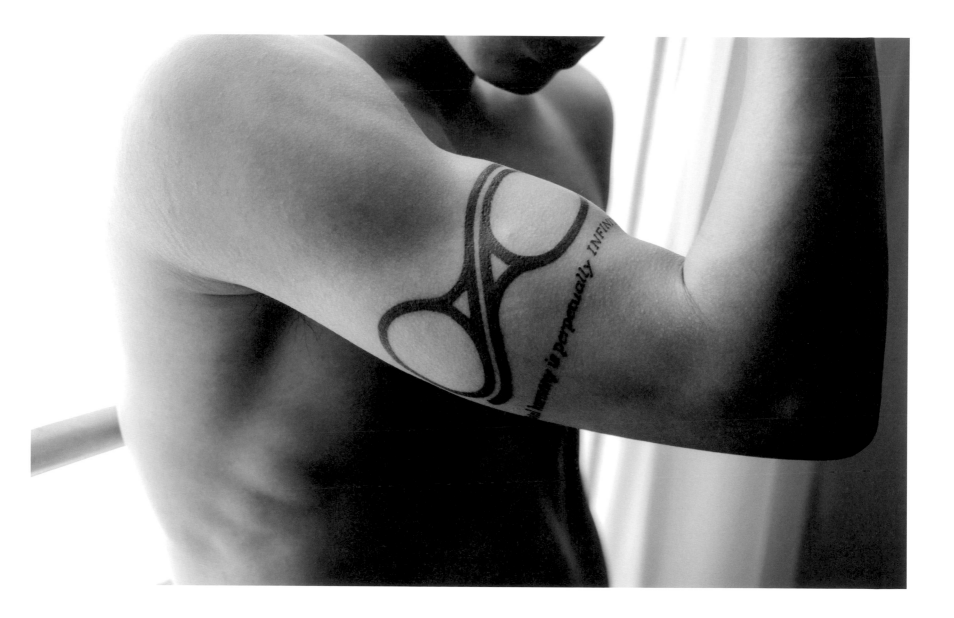

PUZZLE 貳

A PROJECT OF MALE PORTRAIT PHOTOGRAPHY

攝	影	Draco Wong
概	念	Draco Wong
執	行	CH3 Design 鄭學謙
設	計	CH3 Design 鄭學謙
文	字	鄭學謙
排	版	鄭學謙
企	劃	鄭學謙
出	版	CH3 Design
發	行	CH3 Design
地	址	臺北市南港區忠孝東路六段 275 號 1 樓
電	話	0970-777-611
信	箱	converch3@gmail.com
印	刷	黎明有限公司
版	次	2018 年 5 月 初版
售	價	1350 NTD ／ 339 HKD ／ 6000 JPN